KB076346

그림이 확 달라지는 아이디어 65

쉽게 배우는
일러스트 비법

다무라 게이이치, 야마구치 마리코 지음

강지은 옮김

지금이책

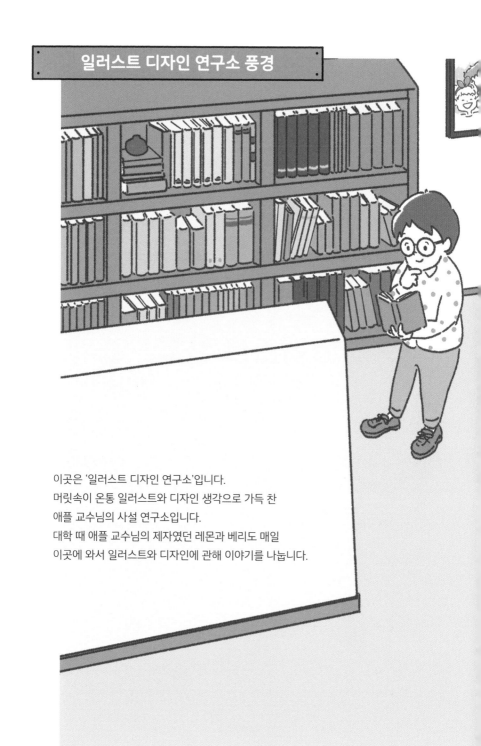

일러스트 디자인 연구소 풍경

이곳은 '일러스트 디자인 연구소'입니다.
머릿속이 온통 일러스트와 디자인 생각으로 가득 찬
애플 교수님의 사설 연구소입니다.
대학 때 애플 교수님의 제자였던 레몬과 베리도 매일
이곳에 와서 일러스트와 디자인에 관해 이야기를 나눕니다.

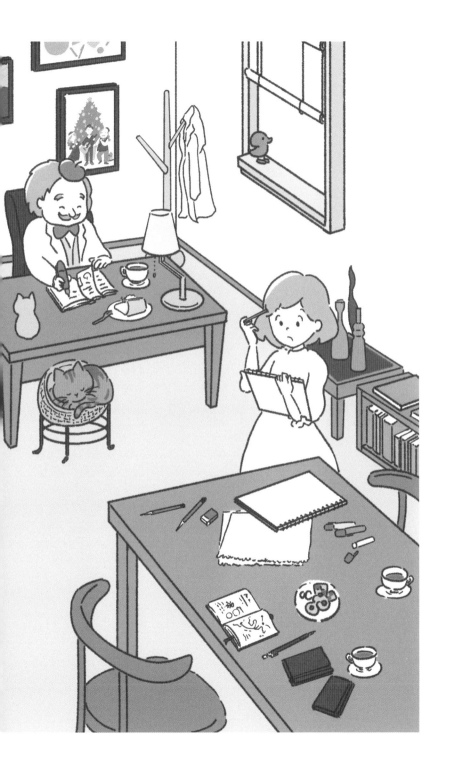

지금부터 연구소 식구들을 소개하겠습니다.

애플 교수님 ⊚→

달콤한 음식과 홍차에 열광

책상에서 시폰케이크를 먹고 있는 사람은 애플 교수님입니다. 이 연구소의 설립자이며, 일러스트와 디자인 생각으로 머릿속이 가득 차 있습니다.

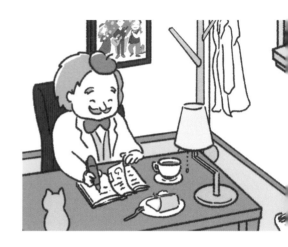

⊚← 레몬

감성과 상상력이 뛰어남

테이블 앞에서 일러스트를 그리고 있는 사람은 레몬입니다. 일러스트레이터로 활약하고 있지만, 잘 그릴 때와 그렇지 못할 때의 편차가 커서 늘 고심을 합니다.

베리

논리적이지만 느긋한 성격

책장 앞에 서 있는 사람은 베리입니다. 그래픽 디자인을 하며 교수님의 연구를 돕고 있습니다. 교수님을 따라 홍차에 대해서도 공부하고 있습니다.

시나몬

연구소 아이돌

의자에 엎드려 자고 있는 고양이는 교수님의 애묘 시나몬입니다. 연구소 마당에 놀러 왔다가 눌러앉아버렸답니다. 연구소 식구들은 시나몬을 엄청 좋아하는데, 시나몬은 늘 도도하고 쌀쌀맞게 굽니다.

레몬과 베리는 미술대학에서 애플 교수님에게 가르침을 받은 동급생입니다. 둘 다 대학 시절부터 교수님과 이야기를 나누는 것을 좋아했습니다.

오늘도 레몬은 고민에 빠진 모습이네요.

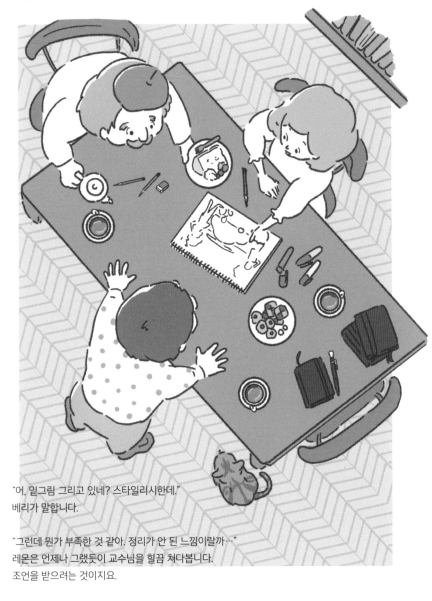

"어, 밑그림 그리고 있네? 스타일리시한데."
베리가 말합니다.

"그런데 뭔가 부족한 것 같아. 정리가 안 된 느낌이랄까…"
레몬은 언제나 그랬듯이 교수님을 힐끔 쳐다봅니다.
조언을 받으려는 것이지요.

"그래, 어디 보자."
애플 교수님은 왠지 신이 나 보이네요.

"음, 그건 구도가 좋지 않기 때문이야."
교수님은 애장품인 오브제를 꺼내, 배치
하기 시작했습니다.

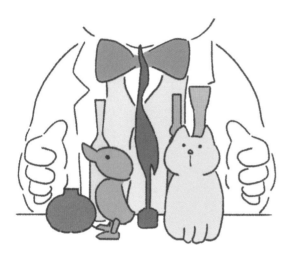

"좀 더 이렇게 가운데로 모아
보면 어떨까?"

"아! 그렇군요! 한데 모인 것
처럼 배치하면 되는군요!"
레몬은 구도를 어떻게 잡으면
좋을지 감이 온 모양입니다.

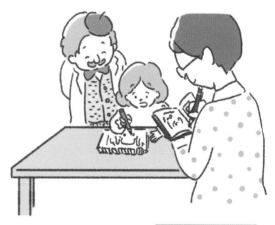

"오, 그렇네. 높이 차이랑 원근감
때문에 한데 모으니 더 정리되어
보인다."
베리는 언제나 그랬듯이 오늘도
메모장에 꼼꼼히 기록합니다.

이 내용은 13 '가운데로
모으기'(P.050)에 상세하게
설명되어 있다.

"교수님, 문득 이런 생각이 들었는데요, 지금까지 연구한 것을 책으로 내면 어떨까요?"
베리는 메모를 하면서 말했습니다.

"와! 그거 좋은 생각인데!"
레몬도 찬성하는 모양입니다.

"그렇다면 주제별로 나눠서 팁 모음집으로 발간하는 게 좋을 것 같군."
교수님은 벌써 이미지가 떠오른 모양입니다.

"생각해보니 정말 많은 실험과 연구를 했네요."

"아침까지 뜬눈으로 밤을 새운 적도 있고 말이야."

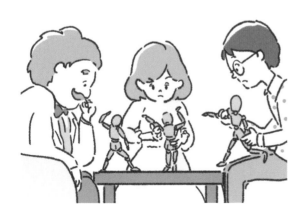

"우선 지금까지 작성한 보고서를 몇 가지로 분류해보자고."
교수님은 파일 박스를 베리에게 넘깁니다.

"제, 제가 하는 건가요?"

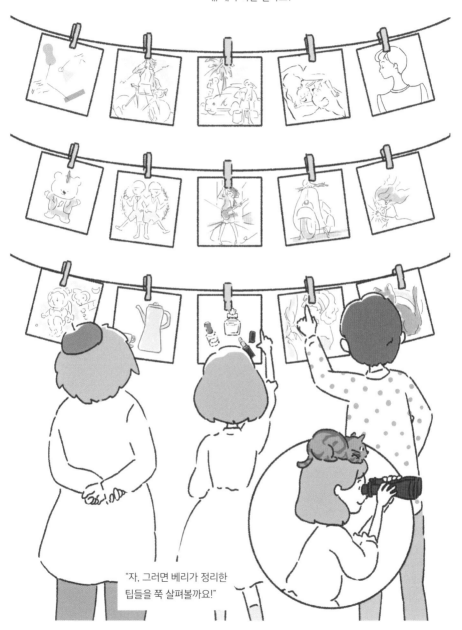

"자, 그러면 베리가 정리한
팁들을 쭉 살펴볼까요!"

이 책의 사용법

이 책을 잘 활용하기 위해 책에 나오는 아이콘에 대해 설명해놓았다네.
그림을 그릴 때 고민되는 부분이 있다면 꼭 이 책을 펴보게.
반드시 해결책을 찾게 될 테니 말이야.

팁 번호

총 65개가 있다.

팁 제목

기억하기 쉬운 제목으로 달았다.

팁 개요

애플 교수님이 팁에 대해 설명한다.

해설

예로 제시된 일러스트의 어느 부분이 나쁘고 어느 부분이 좋은지를 설명한다.

코멘트

제시된 일러스트에 대한 설명이나 인상을 레몬과 베리가 한마디로 정리한다.

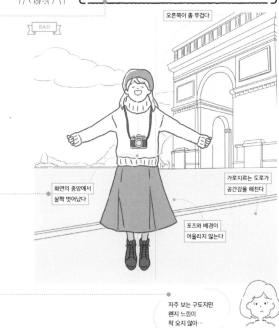

TIPS
01
우선 대칭부터 맞출 것

좌우를 대칭으로 그리는 것은 미술사 책에서도 자주 소개되는 전통적인 기법이지. 좌우대칭인 그림은 안정적이고, 차분하고, 아름다우면서 완벽함을 느끼게 해주지. 단, 조금은 대칭이 되지 않는 곳을 만들어 좌우대칭을 살짝 깨는 것도 좋은 방법이야.

BAD

오른쪽이 좀 무겁다

화면의 중앙에서 살짝 벗어났다

가로지르는 도로가 공간감을 해친다

포즈와 배경이 어울리지 않는다

자주 보는 구도지만 왠지 느낌이 딱 오지 않아…

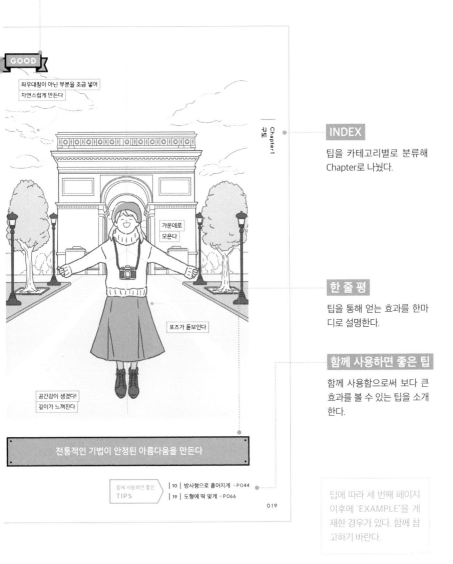

GOOD, BAD 마크

※ GOOD, BAD의 판단은 일러스트 연출 의도에 따라 달라진다. 하나의 기준으로 참고하기 바란다.

GOOD

좌우대칭이 아닌 부분을 조금 넣어 자연스럽게 만든다

가운데로 모은다

포즈가 돋보인다

공간감이 생겼다! 깊이가 느껴진다

전통적인 기법이 안정된 아름다움을 만든다

Chapter1
구도

INDEX

팁을 카테고리별로 분류해 Chapter로 나눴다.

한 줄 평

팁을 통해 얻는 효과를 한마디로 설명한다.

함께 사용하면 좋은 팁

함께 사용함으로써 보다 큰 효과를 볼 수 있는 팁을 소개한다.

함께 사용하면 좋은
TIPS

| 10 | 방사형으로 흩어지게 → P044
| 19 | 도형에 딱 맞게 → P066

019

팁에 따라 세 번째 페이지 이후에 'EXAMPLE'을 게재한 경우가 있다. 함께 참고하기 바란다.

CONTENTS

Chapter

1

구도 017

Chapter

6

연출 145

좋아, 그럼 당장
팁들을 정리해볼까!

그럼
디자인은 저에게
맡겨주세요!

일러스트는
제가 그릴게요!

Chapter **1**

구도

주제가 뭐지? 모티브는? 구도는 어떻게 하고, 연출은 어떻게 할까? 공간은 한정되어 있는데, 어떻게 표현해야 멋진 그림이 탄생할까? 그림의 크기와 배치 방법부터 생각해보자고. 불필요한 요소나 부족한 요소가 없는지는 객관적으로 살펴봐야 해.

우선 대칭부터 맞출 것

좌우를 대칭으로 그리는 것은 미술사 책에서도 자주 소개되는 전통적인 기법이지. 좌우대칭인 그림은 안정적이고, 차분하고, 아름다우면서 완벽함을 느끼게 해주지. 단, 조금은 대칭이 되지 않는 곳을 만들어 좌우대칭을 살짝 깨는 것도 좋은 방법이야.

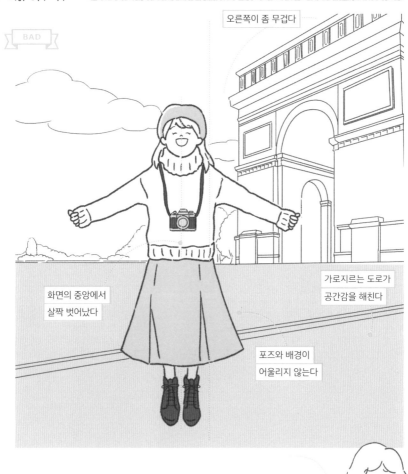

BAD

오른쪽이 좀 무겁다

화면의 중앙에서
살짝 벗어났다

가로지르는 도로가
공간감을 해친다

포즈와 배경이
어울리지 않는다

자주 보는 구도지만
왠지 느낌이
팍 오지 않아…

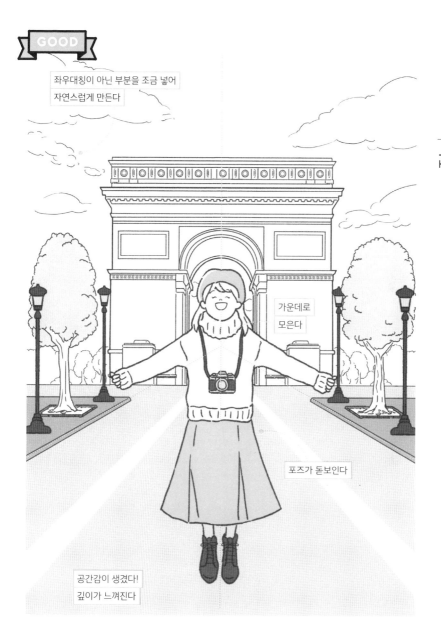

GOOD

좌우대칭이 아닌 부분을 조금 넣어
자연스럽게 만든다

가운데로
모은다

포즈가 돋보인다

공간감이 생겼다!
깊이가 느껴진다

전통적인 기법이 안정된 아름다움을 만든다

원래 사진에만 좋은
TIPS

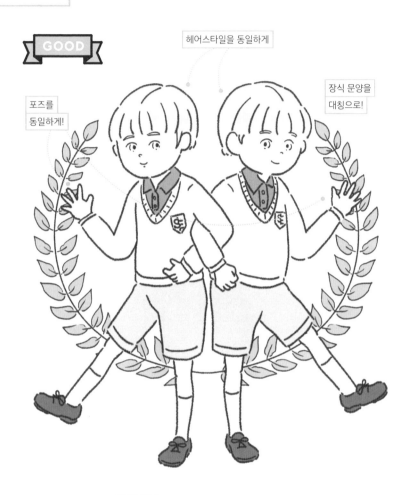

GOOD

포즈를
동일하게!

헤어스타일을 동일하게

장식 문양을
대칭으로!

EXAMPLE

100% 완벽한 대칭

형태와 배치를 완벽하게
일치시키니 한층 더 정리된
느낌이 드네!

형태와 배치가
좌우대칭이 아닌데도
대칭으로 보여!

Chapter1
구도

GOOD

작은 그림은
미세하게 위치를
조정하기가 편하다!

축을 중심에 둔다

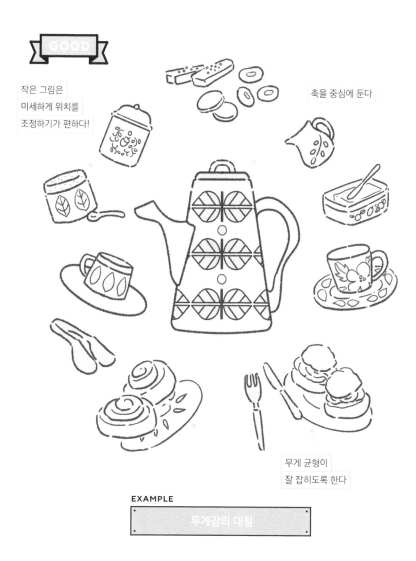

무게 균형이
잘 잡히도록 한다

EXAMPLE

무게감의 대칭

같은 방향 바라보기

일상적인 장면을 그릴 때는 무엇보다 자연스럽게 그리려고 하지. 그게 나쁜 건 아니야. 하지만 인상에 남게 하려면 첨가제를 조금 넣어야 해. 예를 들어 등장인물들이 같은 방향을 바라보게 통일시켜 일체감을 주면, 주목하게 하는 아이캐처 효과를 볼 수 있다네.

BAD

각기 다른 행동

버스를 기다리는 장면인 건 알 수 있다

연구소 북쪽

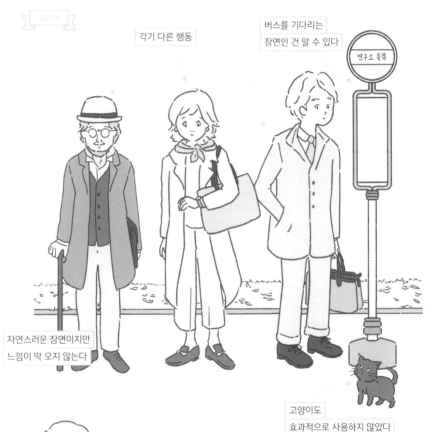

자연스러운 장면이지만 느낌이 딱 오지 않는다

고양이도 효과적으로 사용하지 않았다

장면을 자연스럽게 연출하는 건 좋지만, 그림의 가치를 높이기 위해서는 결정적인 한 방이 필요해.

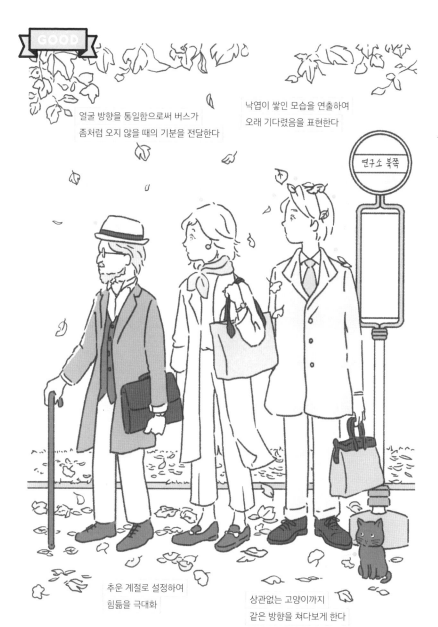

GOOD

얼굴 방향을 통일함으로써 버스가
좀처럼 오지 않을 때의 기분을 전달한다

낙엽이 쌓인 모습을 연출하여
오래 기다렸음을 표현한다

연구소 북쪽

추운 계절로 설정하여
힘듦을 극대화

상관없는 고양이까지
같은 방향을 쳐다보게 한다

인물들의 정렬된 시선이 일체감을 자아낸다

제각각 다른 방향

등장인물들이 바라보는 방향으로 즐거움이나 두근거림을 표현할 수 있지. 제각각 다른 방향을 바라보게 함으로써 행동이나 표정, 목적에 개개인의 개성이 묻어나게 연출하는 거야. 그러면 자연스럽게 장면에 활기가 넘쳐나게 되지.

EXAMPLE

확산형

EXAMPLE

혼돈형

바라보는 방향을 다르게 함으로써 그림의 인상을 확 바꿀 수 있어!

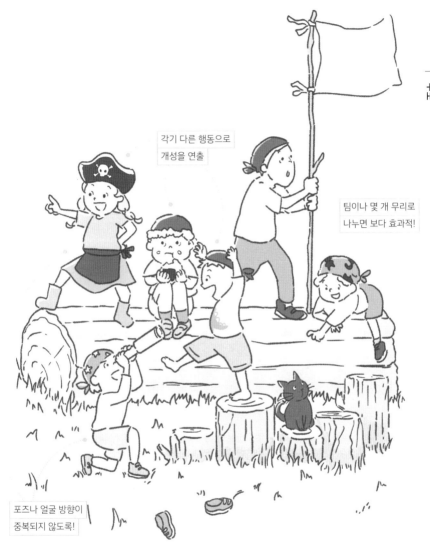

각기 다른 행동으로
개성을 연출

팀이나 몇 개 무리로
나누면 보다 효과적!

포즈나 얼굴 방향이
중복되지 않도록!

제각각 다른 행동을 하고 다른 방향을 바라보는 것이
무리 안에 개성을 불어넣는다

함께 사용하면 좋은
TIPS

| 13 | 가운데로 모으기 → P050
| 59 | 치환 → P178

프레임 밖으로 펼쳐지게

넓은 공간이나 배경을 그릴 때, 과감하게 프레임 밖으로 펼쳐지게 그려볼까? 그러면 프레임 때문에 답답했던 인상에서 벗어나 프레임 바깥 공간까지 느낄 수 있게 되지. 프레임에 다 담을 수 없는 역동적인 인상을 연출할 수 있는 거야.

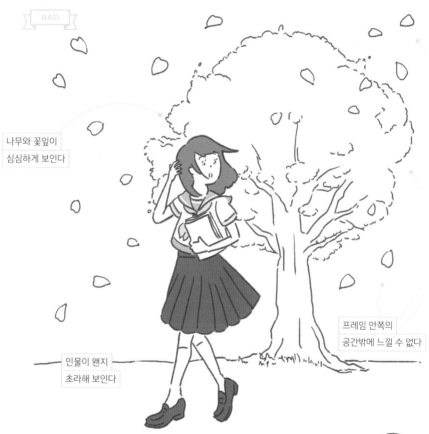

BAD

나무와 꽃잎이
심심하게 보인다

프레임 안쪽의
공간밖에 느낄 수 없다

인물이 왠지
초라해 보인다

그림을 능숙하게 그리지 못하는 사람들은
트리밍, 즉 화면에 불필요한 부분을 제거하고
구도를 조정하는 데 자신이 없어, 모든 모티브를
프레임 안에 다 그려넣는 경향이 있지.

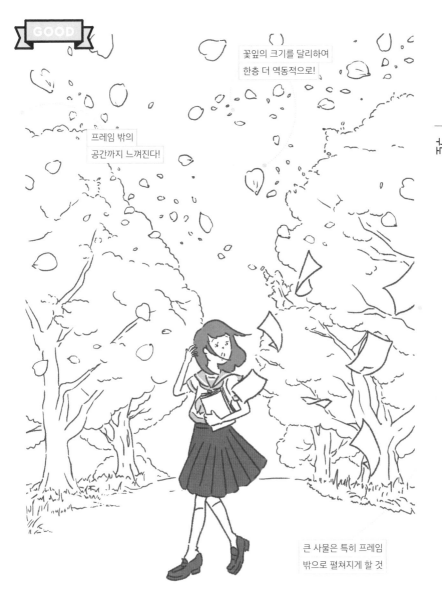

GOOD

꽃잎의 크기를 달리하여
한층 더 역동적으로!

프레임 밖의
공간까지 느껴진다!

큰 사물은 특히 프레임
밖으로 펼쳐지게 할 것

프레임 밖으로 펼쳐지는 세계는 광활하다는 인상을 남긴다

격자선의 마법

요소들이 많아서 어떻게 배치하면 좋을지 고민될 때가 있을 거야. 이럴 때 격자선을 그려 배치 기준으로 삼으면 도움이 되지. 어중간하게 어긋나거나 흐트러져 있으면 불안정감을 느끼게 되는데, 배치에 규칙을 정하면 안정감을 만들어낼 수 있어.

EXAMPLE

규칙적인 배치

EXAMPLE

변칙적인 배치

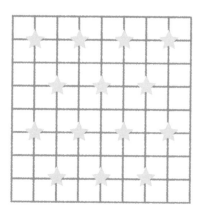

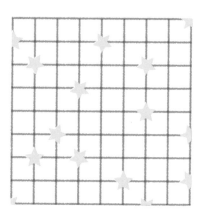

규칙적으로 배치해서 잘 정렬하면 요소 하나하나가 안정적으로 보이게 되는구나.

변칙 배치를 사용하면 자연스러워서 보기가 좋아!

GOOD

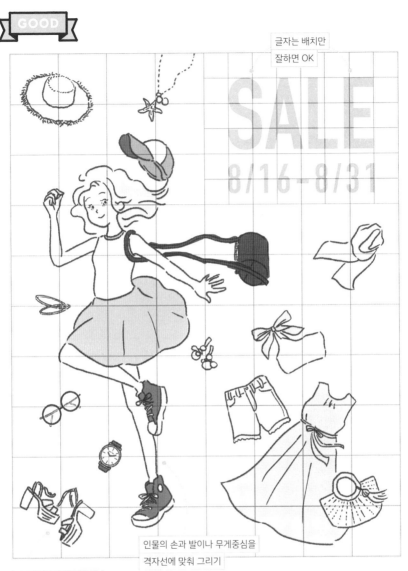

글자는 배치만
잘하면 OK

SALE
8/16-8/31

인물의 손과 발이나 무게중심을
격자선에 맞춰 그리기

아이템들의 무게중심을
격자선에 맞춰 그리기

질서 있는 배치가 캔버스 내의 무게중심을 잡아준다

GOOD

EXAMPLE

빽빽한 배치

가지런하게 배치하면
안정감 상승!

움직임이 있는 구도라면
대각선 격자선에
맞추는 것도 좋지!

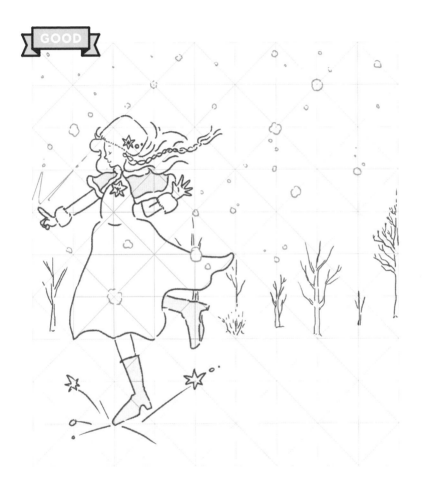

GOOD

EXAMPLE

대각선 격자선

전체를 다 드러내지 않기

의도적으로 보이지 않는 부분을 만들면 스토리성이 부여될 뿐만 아니라 그 전후 장면을 연상하게 만드는 효과가 있지. 얼굴을 다 보이지 않게 그리거나 손끝만 노출하는 등 트리밍 위치를 조절해 잘린 장면에 깊이를 느끼게 하는 거야.

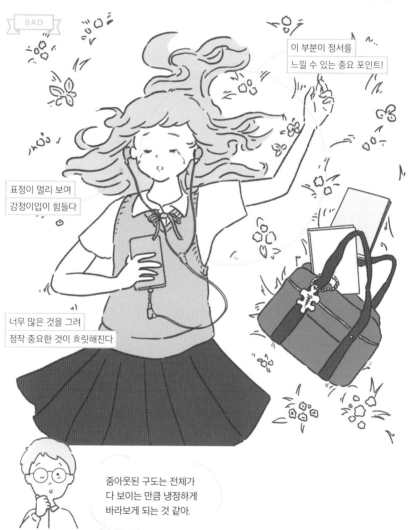

BAD

이 부분이 정서를 느낄 수 있는 중요 포인트!

표정이 멀리 보여 감정이입이 힘들다

너무 많은 것을 그려 정작 중요한 것이 흐릿해진다

줌아웃된 구도는 전체가 다 보이는 만큼 냉정하게 바라보게 되는 것 같아.

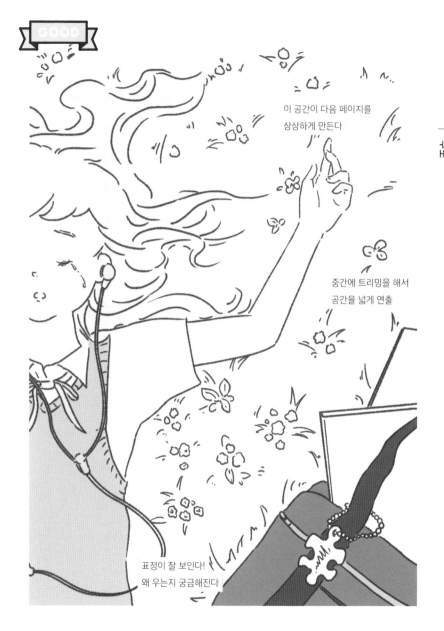

GOOD

이 공간이 다음 페이지를
상상하게 만든다

중간에 트리밍을 해서
공간을 넓게 연출

표정이 잘 보인다!
왜 우는지 궁금해진다

보이지 않는 부분이 보이는 부분의 깊이를 만든다

TIPS

| 14 | 과감한 여백 | P052 |
| 47 | 상황 | P140 |

딱 절반

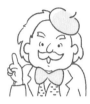

대립관계를 근사하게 표현하고 싶을 때는 '딱 절반으로 나누는 방법'을 사용할 수 있지. 서로가 돋보일 수 있게, 원근법은 무시하고 각자 유리한 앵글로 그리는 거야. 위아래로 나누면 순서나 우열을 느낄 수 있으니, 좌우로 나누거나 대각선으로 나누는 것을 추천하네.

배경이 더
인상에 남는다

상황 설명적인 구도여서
긴장감이 없다

좀 더 거리를 두면
좋을 것 같다

두 사람의 특징이나 표정을
조금 더 보여주고 싶은데…

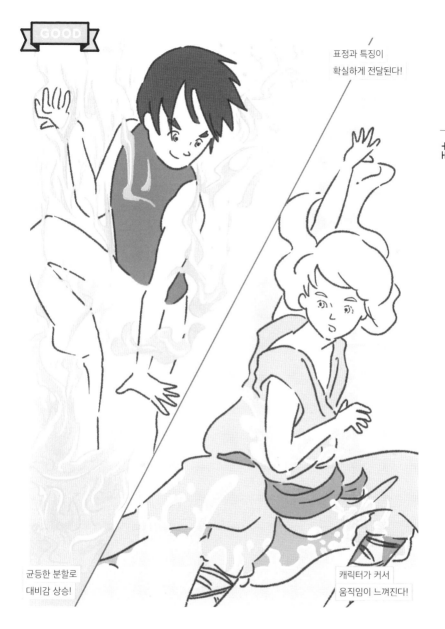

GOOD

표정과 특징이
확실하게 전달된다!

균등한 분할로
대비감 상승!

캐릭터가 커서
움직임이 느껴진다!

딱 절반으로 나뉜 대비가 서로의 장점을 도드라지게 한다

함께 사용하면 좋은
TIPS

| 04 | 프레임 밖으로 펼쳐지게 → P026
| 43 | 짝 만들기 → P130

강약 조절

강약이 없는 그림은 시선을 끄는 순간적인 힘이 약할 수밖에 없지. 순간적으로 눈길을 사로잡으려면, 사람의 눈이 물건이나 형태를 인식할 때의 특징을 잘 생각해서 표현해야 하지. 보여주고 싶은 순서나 중요한 순서를 의식하면서 대담하게 강약을 표현하자고.

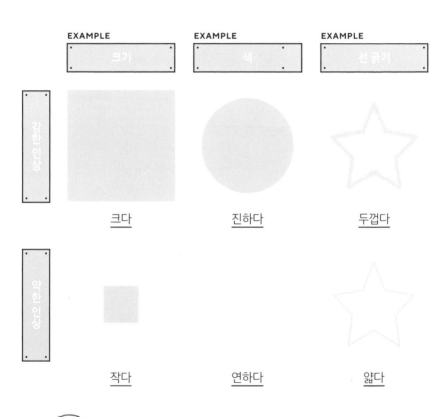

EXAMPLE 크기	EXAMPLE 색	EXAMPLE 선 굵기
강한 인상 크다	진하다	두껍다
약한 인상 작다	연하다	얇다

인상이 강한 쪽으로
자연스럽게 먼저
눈이 가게 되지!

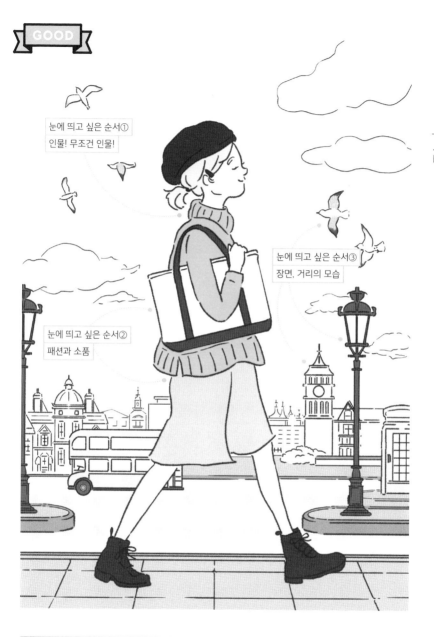

GOOD

눈에 띄고 싶은 순서①
인물! 무조건 인물!

눈에 띄고 싶은 순서③
장면, 거리의 모습

눈에 띄고 싶은 순서②
패션과 소품

의도적인 강약 조절이 중요도를 자연스럽게 전달한다

함께 사용하면 좋은
TIPS

EXAMPLE

인물을 안쪽 깊숙이 배치했을 때의 강약 조절

GOOD

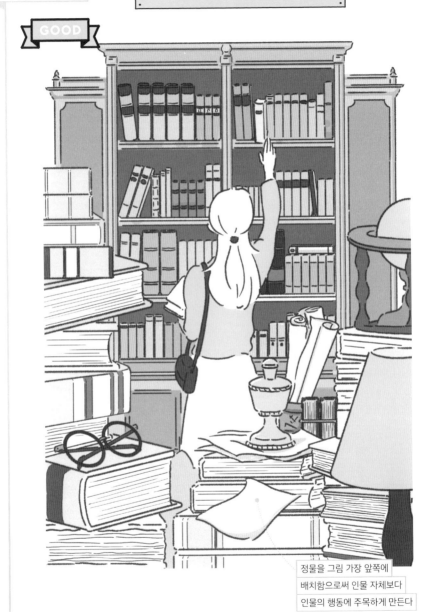

정물을 그림 가장 앞쪽에
배치함으로써 인물 자체보다
인물의 행동에 주목하게 만든다

EXAMPLE

인물이 여럿일 때의 강약 조절

GOOD

주인공이 확실하게
돋보이도록 조역을
훨씬 작게 배치한다!

제일 강조하고 싶은 것을
크고 강하게 그리면 좋구나!

다수의 효과

모티브 하나로는 장점을 끌어내기 어려운 컷이라도 개수를 늘리면 단번에 멋진 그림을 연출할 수 있지. 수가 많으면 볼 곳도 늘어나고 보는 시간도 늘어나게 되니까 말이야. 간편하게 복사해서 붙이지 말고 하나하나 개성을 제대로 살리면서 수를 늘리는 게 중요한 포인트지.

BEFORE AFTER

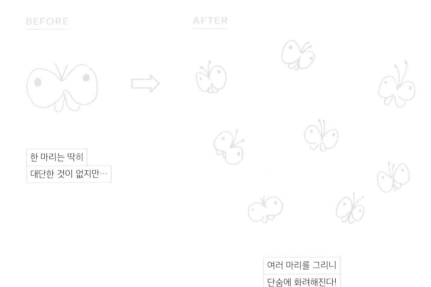

한 마리는 딱히
대단한 것이 없지만…

여러 마리를 그리니
단숨에 화려해진다!

복사해서 붙여넣기만 하면
안 되는구나. 조금씩 다르게
그리는 것이 중요해!

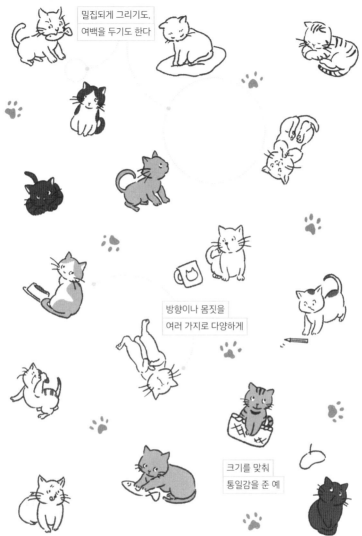

밀집되게 그리기도,
여백을 두기도 한다

방향이나 몸짓을
여러 가지로 다양하게

크기를 맞춰
통일감을 준 예

모티브 수를 늘리자 공간에 매력이 가득 채워진다

함께 사용하면 좋은
TIPS

| 04 | 프레임 밖으로 펼쳐지게 → P026
| 17 | 밀집과 분산 → P058

EXAMPLE

강약이 있는 다수의 효과

GOOD

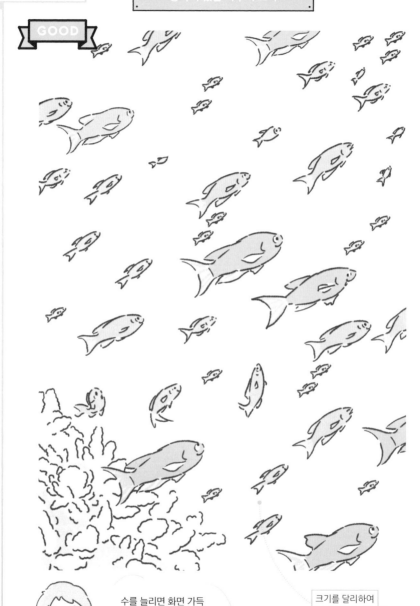

수를 늘리면 화면 가득
그려넣은 것 같은 효과를
만들어내지!

크기를 달리하여
그리면 자연스럽게
개성이 만들어진다

EXAMPLE

군중을 늘린 다수의 효과

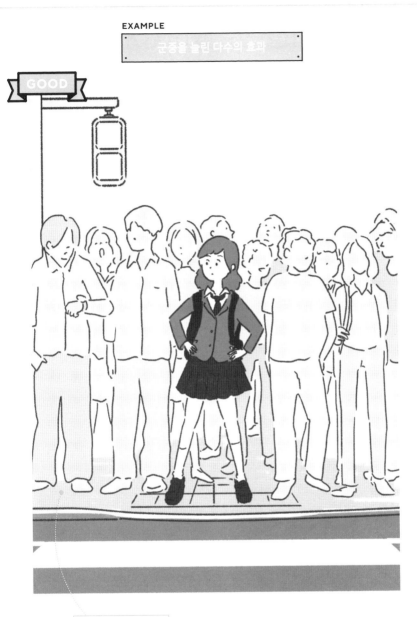

GOOD

군중은 어디까지나 조역!
주인공과 대비되게 인물 수에
확실하게 차이를 둬야 한다

TIPS 10 방사형으로 흩어지게

배치를 멋있게 하는 아이디어 중 하나로 '중심에서 방사형으로 배치'하는 방법도 추천하지. 물론 중심에는 주인공이 되는 모티브를 둬야 해. 주인공 주변을 화려하게 꾸미고 방사형으로 뻗어나가듯 배치하면 자연스럽게 시선이 중심으로 모이게 되지.

EXAMPLE

주변을 조역으로

EXAMPLE

효과선을 사용

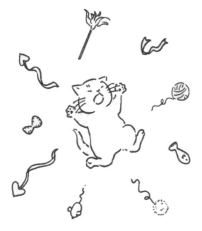

정중앙의 주인공은
어떤 방향을 보거나
어떤 포즈를 취해도
확실하게 주인공 느낌이 나네.

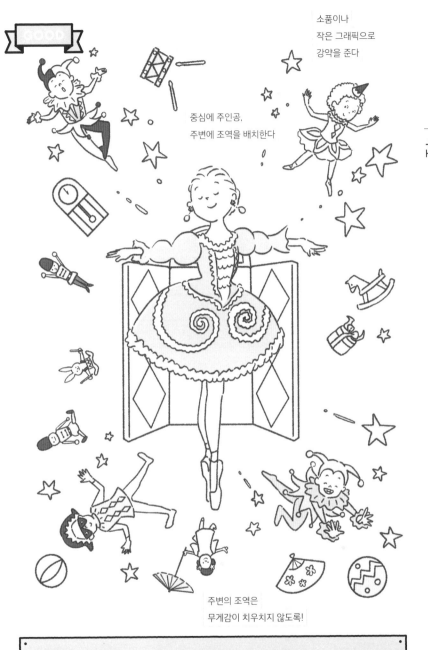

소품이나
작은 그래픽으로
강약을 준다

중심에 주인공,
주변에 조역을 배치한다

주변의 조역은
무게감이 치우치지 않도록!

중심을 강조함으로써 주인공이 확실하게 전달된다

황금비율

황금비율은 인간의 눈에 안정, 안심, 아름다움을 느끼게 하는 비율로 예부터
여러 곳에서 사용되고 있지. 일러스트에서는 배치를 황금비율로 하거나, 두
상과 키의 비율 등에 활용하면 좋아. 황금비율을 따르면 전체적으로 묵직한
안정감이 느껴지고 균형 잡힌 아름다운 세계가 구축될 걸세.

EXAMPLE
배치에 황금비율

EXAMPLE
균형에 황금비율

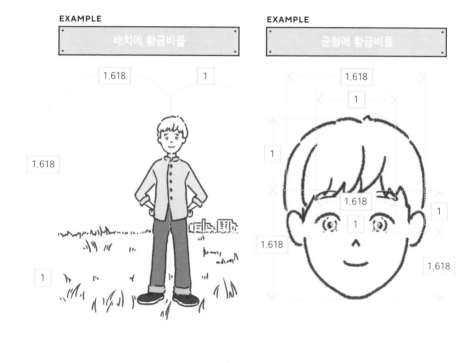

A4용지, 밀로의 비너스,
개선문, 피라미드…
그 밖에도 황금비율이
적용된 사례를
찾아보자!

느낌으로만 그렸던 곳에
황금비율을 적용해볼까?

1.618 1

1

얼굴과 몸의 비율을
황금비율로

황금비율로 배치

1.618

1.618

1

배꼽=몸의 무게중심과
상·하체 황금비율의 조합

1.618

1

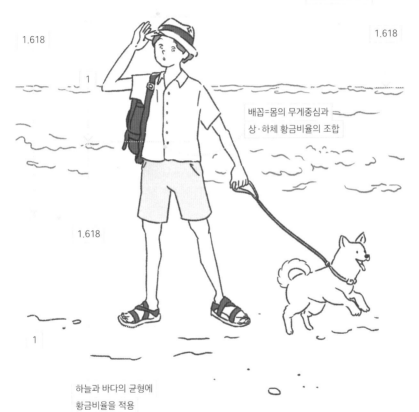

하늘과 바다의 균형에
황금비율을 적용

균형 잡힌 아름다움의 비율이 안정감을 만든다

함께 사용하면 좋은
TIPS

기울기의 리듬

단순한 정렬이 지루하다면 배치에 '기울기'를 사용하는 방법도 추천하네. 기울기를 넣으면, 질서는 그대로 느껴지면서 율동감이나 부유감이 생길 거야. 모티브의 방향이나 형태에 맞춰 기울기를 준다면 유기적으로 이루어진 아주 멋진 구도가 만들어질 걸세.

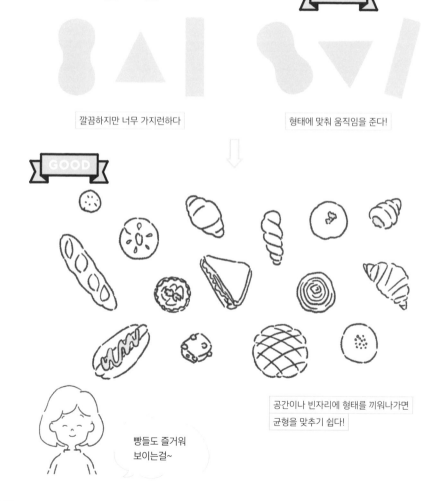

BAD

GOOD

깔끔하지만 너무 가지런하다

형태에 맞춰 움직임을 준다!

GOOD

빵들도 즐거워
보이는걸~

공간이나 빈자리에 형태를 끼워나가면
균형을 맞추기 쉽다!

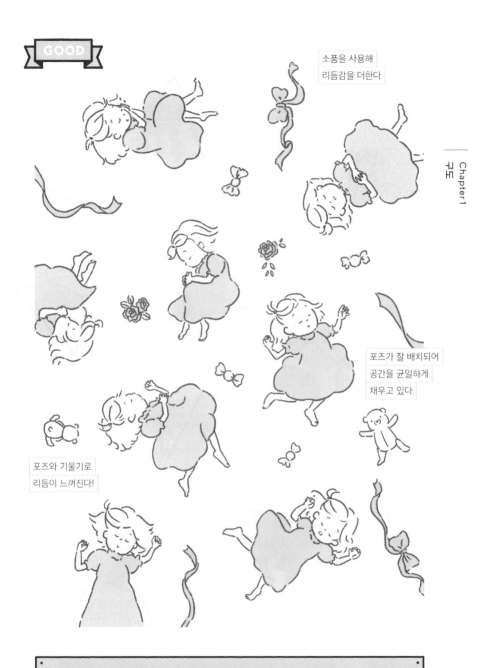

GOOD

소품을 사용해
리듬감을 더한다

Chapter1
구도

포즈가 잘 배치되어
공간을 균일하게
채우고 있다

포즈와 기울기로
리듬이 느껴진다!

리드미컬한 질서가 율동감이나 부유감을 만든다

함께 사용하면 좋은
TIPS

| 05 | 격자선의 마법 → P028
| 34 | 색의 가짓수 줄이기 → P104

가운데로 모으기

그림을 정리해야 할 때 모티브를 가운데로 모아보는 것도 좋은 방법이야. 그러면 제각기 다른 개성이 하나로 통합되어 한 팀 같은 일체감을 만들어내지. 각각의 장점을 유지하면서도 전체가 하나의 주역으로 보이게 된다네.

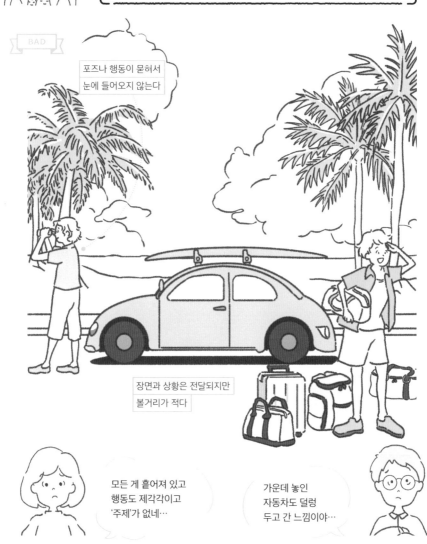

BAD

포즈나 행동이 묻혀서 눈에 들어오지 않는다

장면과 상황은 전달되지만 볼거리가 적다

모든 게 흩어져 있고 행동도 제각각이고 '주제'가 없네…

가운데 놓인 자동차도 덜렁 두고 간 느낌이야…

GOOD

전체가 통합되어
하나의 주역이 되어 있다!

배경을 간소화하여
일체감을 높였다!

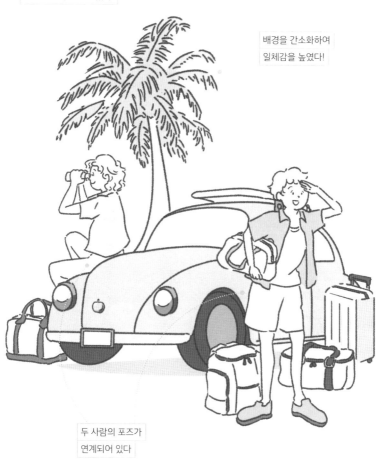

두 사람의 포즈가
연계되어 있다

가운데로 모은 덩어리가 통합되어 주역이 된다

함께 사용하면 좋은
TIPS

| 19 | 도형에 딱 맞게 　P066
| 44 | 동료 늘리기 →P132

과감한 여백

화면에 '긴장감'을 주거나 '순간의 여유'를 느끼게 하고 싶을 때, 과감하게 넓은 여백을 줘보자고. 넓은 여백은 사람들의 시선을 주인공에 쏠리게 해서, 주인공의 내면을 상상하게 하는 효과도 있지. 뭘 생각하고 있는지, 어떤 이유로 저기에 있는지를 읽어내고 싶게 된다니까.

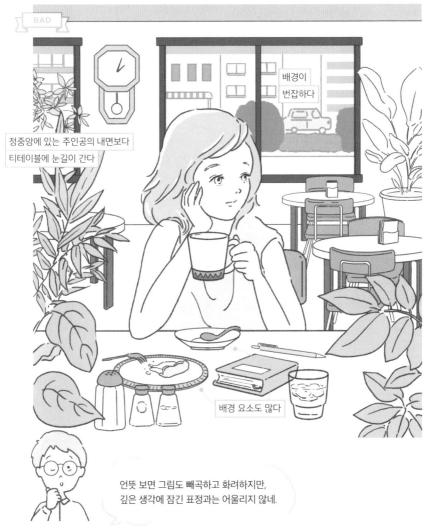

BAD

배경이
번잡하다

정중앙에 있는 주인공의 내면보다
티테이블에 눈길이 간다

배경 요소도 많다

언뜻 보면 그림도 빼곡하고 화려하지만,
깊은 생각에 잠긴 표정과는 어울리지 않네.

GOOD

빈 공간이 상황이나
시간을 잊게 만들어,
주인공의 표정에 눈길이 간다

배경 요소가 줄어
표정에 주목하게 된다

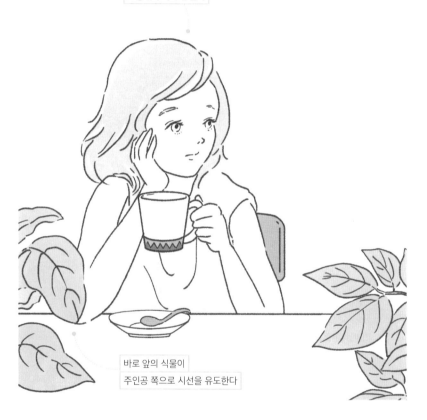

바로 앞의 식물이
주인공 쪽으로 시선을 유도한다

뻥 뚫린 공간이 인물의 감정이나 형편을 상상하게 한다

함께 사용하면 좋은
TIPS

| 11 | 황금비율 → P046
| 40 | 옆모습의 마력 → P122

TIPS
15

끝으로 보내기

주인공이 바라보는 시선의 끝이 중요한 장면이라면 인물을 장면의 한쪽 끝으로 보내게. 그러면 주인공의 시선이 닿는 곳이 보다 중요하게 느껴져서, 표정과 디테일이 아닌 장면 전체가 한눈에 들어오게 되지. 또 주인공이 대치하고 있는 상황이 잘 느껴져, 감정이입하기 쉬운 구도가 되는 거야.

BAD

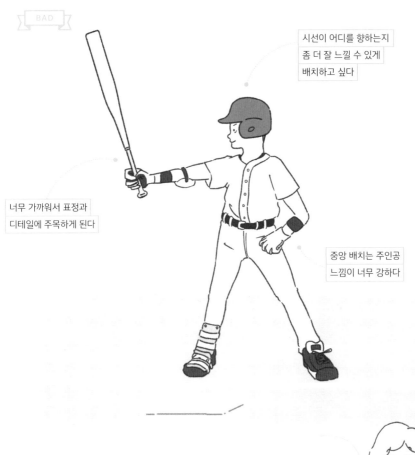

시선이 어디를 향하는지
좀 더 잘 느낄 수 있게
배치하고 싶다

너무 가까워서 표정과
디테일에 주목하게 된다

중앙 배치는 주인공
느낌이 너무 강하다

인물을 그릴 때면 자기도
모르게 화면에 꽉 차게
그리고 싶어지지.

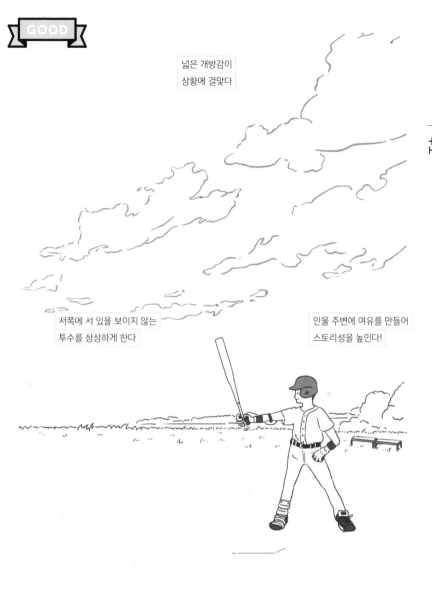

GOOD

넓은 개방감이
상황에 걸맞다

저쪽에 서 있을 보이지 않는
투수를 상상하게 한다

인물 주변에 여유를 만들어
스토리성을 높인다!

줌아웃 구도가 장면에 여유와 여운을 만든다

함께 사용하면 좋은
TIPS

| 47 | 상황 → P140
| 57 | 개방감 → P170

시간의 경과 나타내기

한 화면에 여러 장면을 그리면 그곳에서 어떤 일이 일어났는지를 동시에 전달할 수 있지. 움직임이나 표정을 많이 그려넣어 인물의 매력도 향상시키고 말이야. 사건이 일어나기 쉬운 장면일수록 효과적이지.

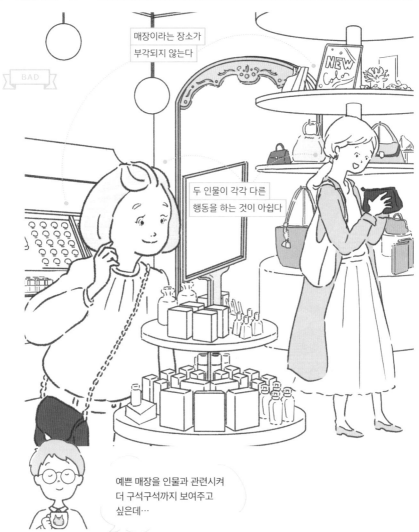

매장이라는 장소가
부각되지 않는다

NEW Color

BAD

두 인물이 각각 다른
행동을 하는 것이 아쉽다

예쁜 매장을 인물과 관련시켜
더 구석구석까지 보여주고
싶은데…

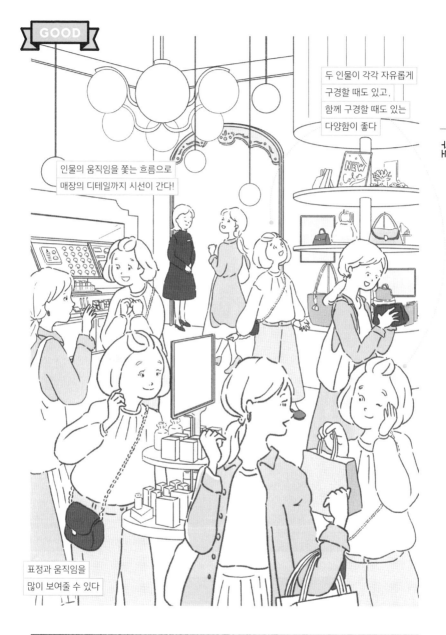

GOOD

두 인물이 각각 자유롭게
구경할 때도 있고,
함께 구경할 때도 있는
다양함이 좋다

인물의 움직임을 쫓는 흐름으로
매장의 디테일까지 시선이 간다!

표정과 움직임을
많이 보여줄 수 있다

여러 장면을 한 화면에 시간의 흐름 순으로 담는다

함께 사용하면 좋은
TIPS

| 22 | 경직되지 않고 자연스럽게 → P072
| 47 | 상황 → P140

밀집과 분산

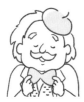

구도에 강약을 넣거나 디테일을 살려 볼거리를 만드는 것이 기본적인 방법이야. 그림을 그려넣거나 각각의 요소를 배치할 때 '밀집된 부분'과 '개방감 있는 부분'을 섞으면 보는 이의 마음을 끌 수 있지. 밀집된 부분은 세밀하고 신중하게, 개방감 있는 부분은 대범하게 그리는 방식을 잊지 않도록.

EXAMPLE

밀집

EXAMPLE

밀집과 분산을 한 장면에!

EXAMPLE

분산

배치 하나로
느낌이 확 바뀐다!

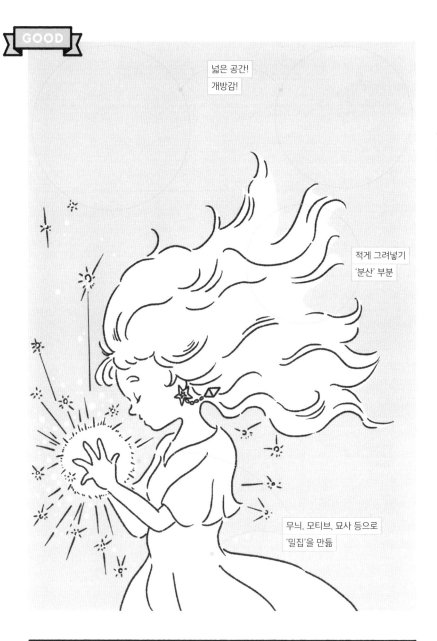

넓은 공간!
개방감!

적게 그려넣기
'분산' 부분

무늬, 모티브, 묘사 등으로
'밀집'을 만듦

응축과 개방이 혼재된 세계가 마음을 끈다

함께 사용하면 좋은
TIPS

EXAMPLE

장면 묘사에 밀집과 분산

밀집 부분과 분산 부분을
과장되게 표현하면 효과적이지!

EXAMPLE

소품을 사용한 밀집과 분산

GOOD

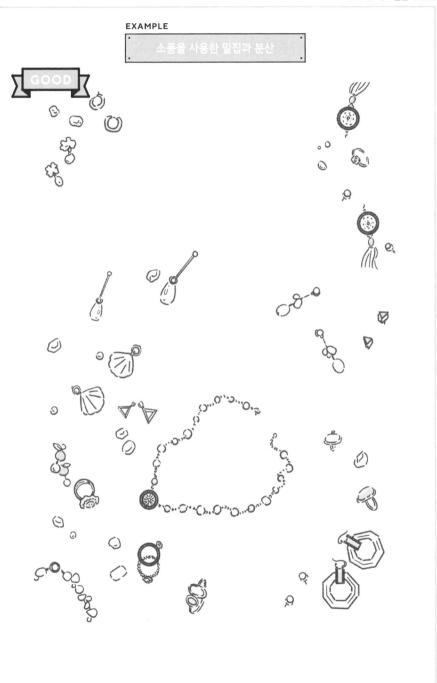

장면 분할

한 장면만으로 캐릭터의 매력을 표현할 수 없을 때는 만화처럼 장면을 분할해서 매력 있는 장면을 늘리면 좋지. 표정이나 동작, 사건, 크기 등에 변화를 줘서, 캐릭터의 매력을 많이 드러내는 거야.

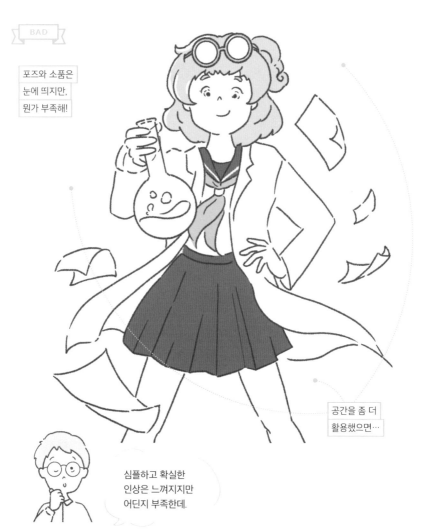

BAD

포즈와 소품은
눈에 띄지만,
뭔가 부족해!

공간을 좀 더
활용했으면…

심플하고 확실한
인상은 느껴지지만
어딘지 부족한데.

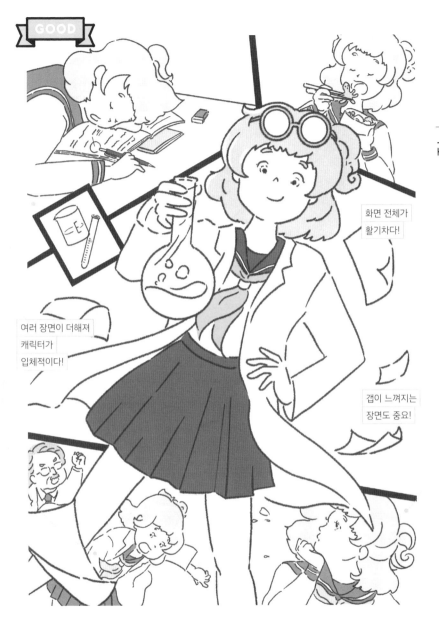

화면 전체가
활기차다!

여러 장면이 더해져
캐릭터가
입체적이다!

갭이 느껴지는
장면도 중요!

장면을 늘림으로써 인물의 이미지가 입체적으로 구현된다

Chapter **1**

구도

정리

주제를 뭘로 할까?
주제 설정은 구도와 배치, 강약 조절 등
모든 것을 정하는 판단기준이 되지.

Chapter **2**

형태

형태가 애매한 그림은 인상이 희미해져서 설득력이 없지. 각지게 그릴지 둥글게 그릴지, 단정하게 그릴지 거칠게 그릴지… 어떻게 표현할지를 확실 하게 정한 다음에 시작해야 해. 때로는 실제보다 과장되게 그리는 게 좋을 수도 있어.

도형에 딱 맞게

전체적으로 정돈된 느낌이 없고 콘셉트가 뭔지 알 수 없는 그림들을 보면 배치에 의도가 느껴지지 않는 경우가 많아. 의도적으로 도형을 만들어 그 도형에 맞게 배치하면, 구도 잡는 것이 서툰 사람이라도 정리된 느낌을 쉽게 연출할 수 있지. 자신이 그리는 모티브에 맞는 형태를 찾아보자고.

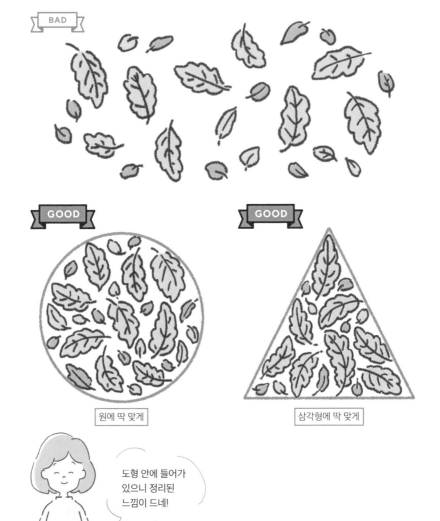

BAD

GOOD

GOOD

원에 딱 맞게

삼각형에 딱 맞게

도형 안에 들어가 있으니 정리된 느낌이 드네!

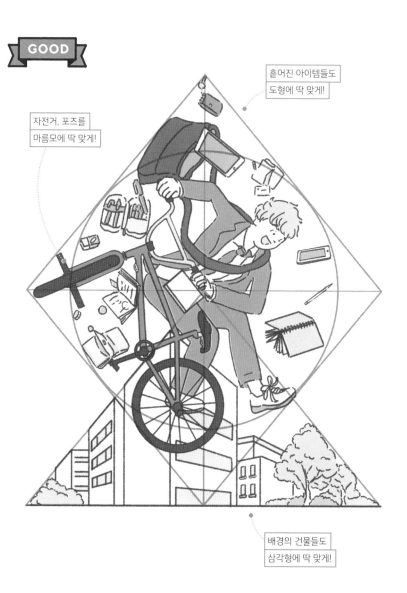

GOOD

흩어진 아이템들도
도형에 딱 맞게!

자전거, 포즈를
마름모에 딱 맞게!

배경의 건물들도
삼각형에 딱 맞게!

형태가 보이면 강력한 결속감이 생긴다

함께 사용하면 좋은
TIPS

| 01 | 우선 대칭부터 맞출 것 →P018
| 54 | 대각선으로 기울이기 →P164

모델 포즈

헤어스타일이나 패션이 좋더라도 포즈 때문에 엉망이 되는 경우가 많아. 모델들의 포즈나 손발 움직임을 참고해, 인물의 특징이나 장점을 끌어낼 수 있는 포즈를 찾아볼까. 일러스트에는 조금 과장되게 그리는 편이 좋지.

 BAD

GOOD

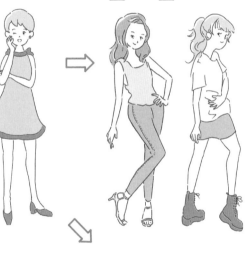

너무 직선 느낌이라
매력이 없어 보인다

손끝 발끝까지
매력 상승!

잡지나 광고를
그대로 베끼면
안 돼요!

포즈가 역동적이면
패션도 개선하기 쉽다!

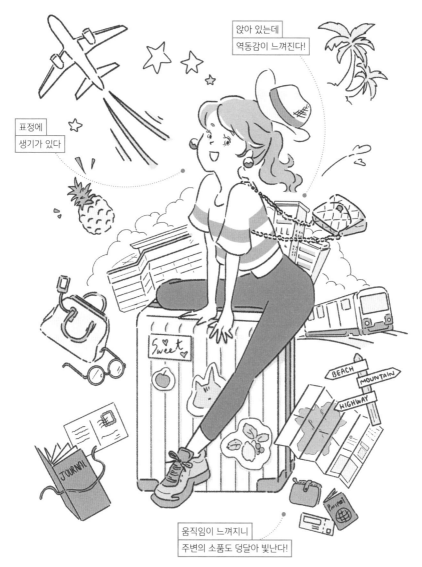

과장된 포즈가 손끝 발끝까지 매력을 높여준다

함께 사용하면 좋은
TIPS

| 21 | 불균형한 균형 →P070 |
| 24 | 무게중심이 중요 →P076 |

불균형한 균형

균형이 이상한 그림은 그만큼 매력을 떨어뜨리고 말지. 하지만 의도적인 언밸런스는 오히려 매력적으로 보이기도 해. 극단적인 변형은 특징이 확실하게 전달되어 인상에 남기 마련이거든. 체형이나 헤어스타일, 패션을 변형하는 게 가장 용이하지.

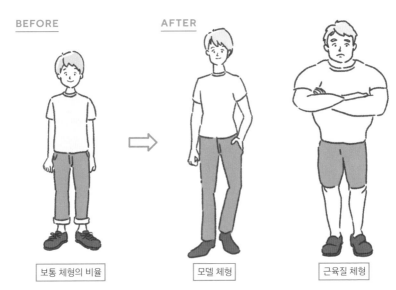

BEFORE

AFTER

보통 체형의 비율

모델 체형

근육질 체형

만화나 애니메이션에서도 자주 사용되는 기법이지!

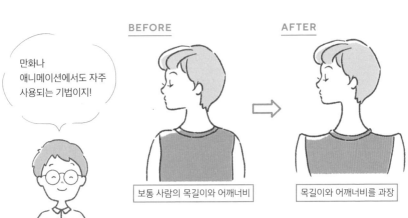

BEFORE

AFTER

보통 사람의 목길이와 어깨너비

목길이와 어깨너비를 과장

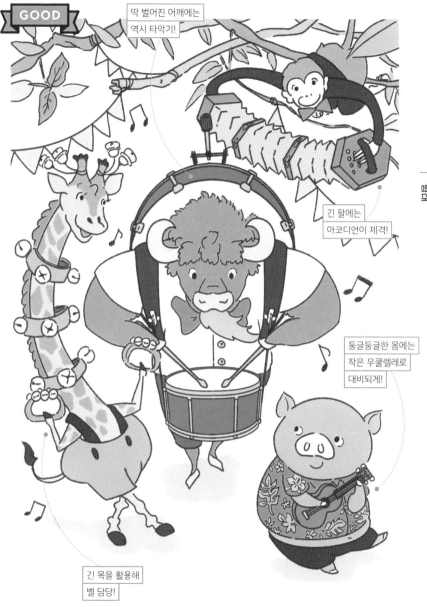

GOOD

딱 벌어진 어깨에는
역시 타악기!

긴 팔에는
아코디언이 제격!

둥글둥글한 몸에는
작은 우쿨렐레로
대비되게!

긴 목을 활용해
벨 담당!

강한 변형은 특징을 뚜렷하게 부각한다

함께 사용하면 좋은
TIPS

| 15 | 끝으로 보내기 → P054
| 59 | 치환 → P178

Chapter 2
형태

경직되지 않고 자연스럽게

의상이나 포즈가 너무 정돈된 그림을 보면 아무래도 인형을 보는 듯하지. 반면 흐트러진 옷매무새나 힘을 뺀 포즈, 작위적이지 않은 표정은 오히려 인물에게 빈틈이나 친밀감을 형성해 친근하게 느껴지기 마련이야. 경직되지 않은 그림으로 사람들에게 공감받고 사랑받는 캐릭터를 만들어볼까.

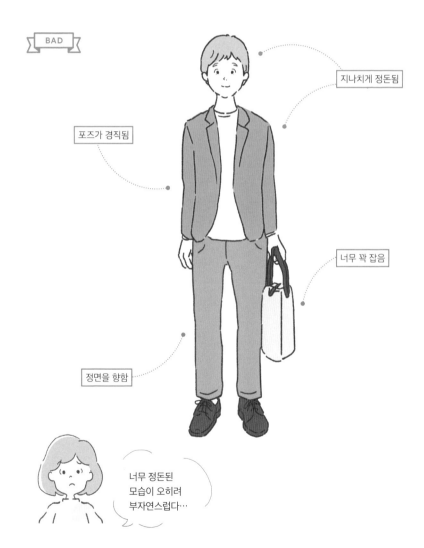

BAD

지나치게 정돈됨

포즈가 경직됨

너무 꽉 잡음

정면을 향함

너무 정돈된 모습이 오히려 부자연스럽다…

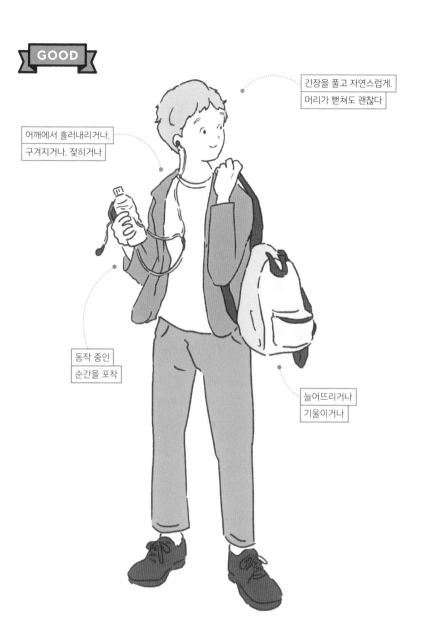

GOOD

긴장을 풀고 자연스럽게.
머리가 뻗쳐도 괜찮다

어깨에서 흘러내리거나,
구겨지거나, 젖히거나

동작 중인
순간을 포착

늘어뜨리거나
기울이거나

경직되지 않은 편안한 표현이 자연스러운 리얼함을 만든다

함께 사용하면 좋은
TIPS

| 03 | 제각각 다른 방향 →P024
| 24 | 무게중심이 중요 →P076

각을 둥글게

형태나 질감을 확실하게 그리는 것도 좋지만, 때로는 현실을 살짝 각색해서 표현하는 방법도 좋아. 예를 들어 각진 물건이나 딱딱한 물건의 각을 둥글게 바꾸면 장면이나 세계관이 부드럽고 귀엽고 따뜻해진다네.

BEFORE

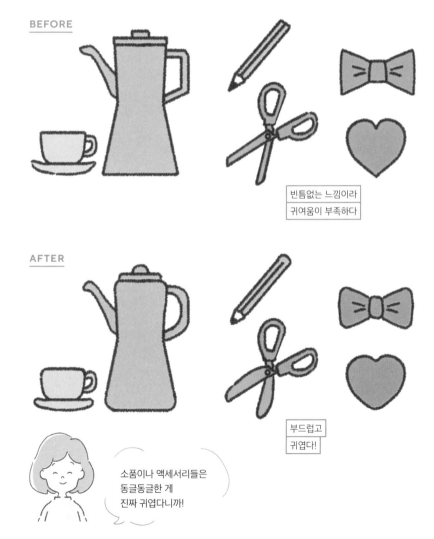

빈틈없는 느낌이라
귀여움이 부족하다

AFTER

부드럽고
귀엽다!

소품이나 액세서리들은
동글동글한 게
진짜 귀엽다니까!

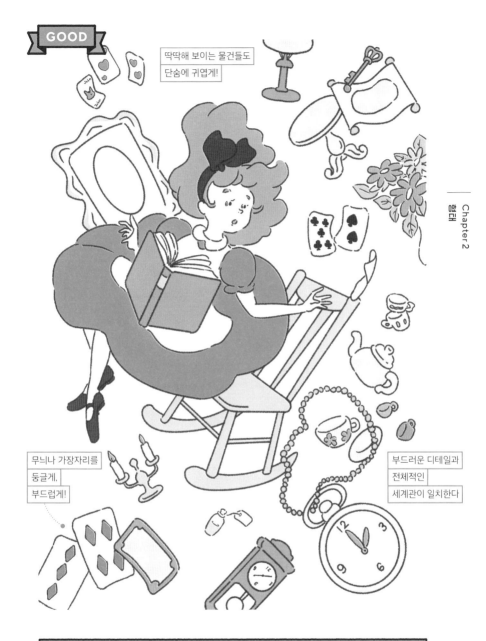

GOOD

딱딱해 보이는 물건들도
단숨에 귀엽게!

무늬나 가장자리를
둥글게,
부드럽게!

부드러운 디테일과
전체적인
세계관이 일치한다

각이 없는 세계가 공간을 부드럽고 환상적으로 만든다

함께 사용하면 좋은
TIPS

| 29 | 번진 선 → P092 |
| 30 | 빈틈 있는 선 → P094 |

무게중심이 중요

인물을 그릴 때 중요한 '무게중심'을 다루기 어려워하는 사람도 있을 거야. 우선 가장 무거워 보이는 부분을 찾은 다음에 땅에 닿은 부분이 무게를 지탱하고 있는지를 체크해야 해. 그리고 나서 포즈에 따라, 혹은 들고 있는 물건이나 의상의 무게에 따라 무게중심의 위치에 변화를 주면 된다네.

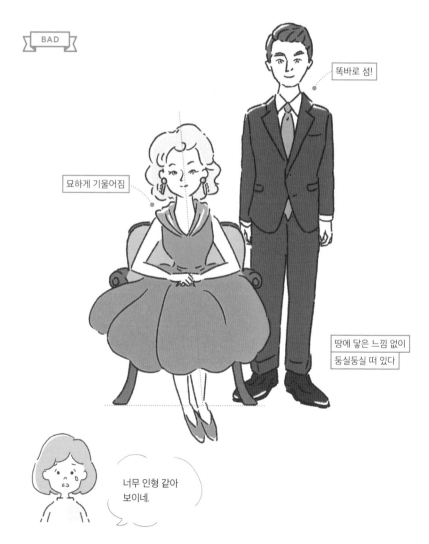

BAD

똑바로 섬!

묘하게 기울어짐

땅에 닿은 느낌 없이
둥실둥실 떠 있다

너무 인형 같아
보이네.

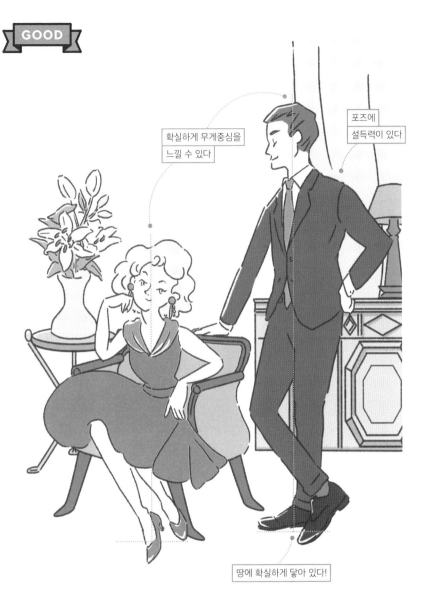

GOOD

포즈에
설득력이 있다

확실하게 무게중심을
느낄 수 있다

땅에 확실하게 닿아 있다!

Chapter 2
함께

무게중심을 제대로 컨트롤해야 설득력이 생긴다

함께 사용하면 좋은
TIPS

07 │ 딱 절반 → P034
20 │ 모델 포즈 → P068

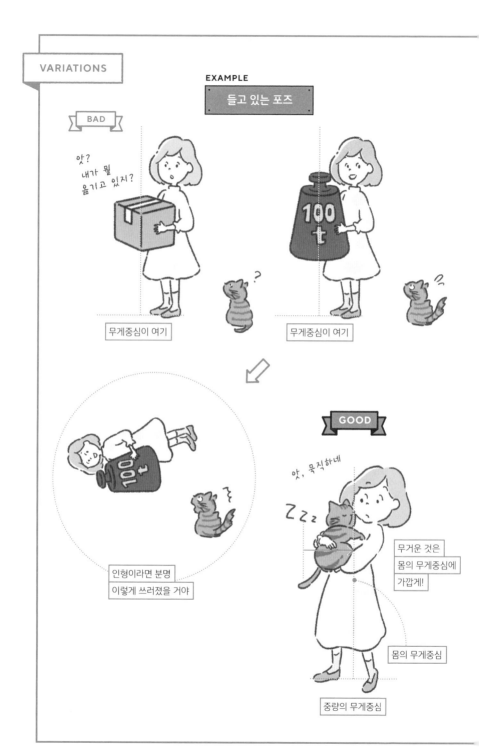

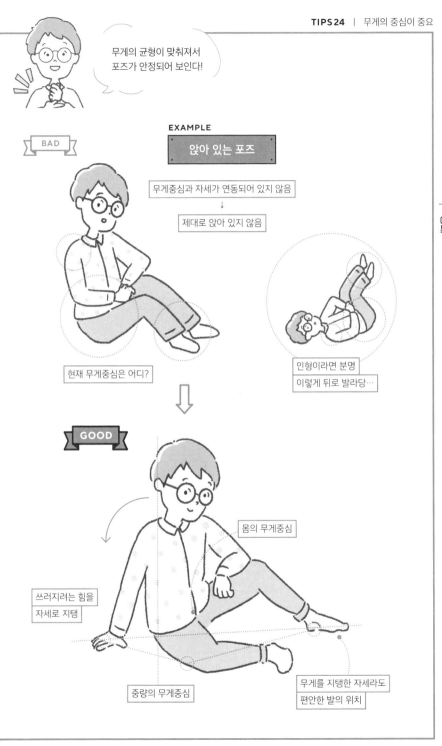

무게의 균형이 맞춰져서
포즈가 안정되어 보인다!

BAD

EXAMPLE
앉아 있는 포즈

무게중심과 자세가 연동되어 있지 않음
↓
제대로 앉아 있지 않음

현재 무게중심은 어디?

인형이라면 분명
이렇게 뒤로 발라당…

GOOD

몸의 무게중심

쓰러지려는 힘을
자세로 지탱

중량의 무게중심

무게를 지탱한 자세라도
편안한 발의 위치

Chapter 2
할대

Chapter **2**

형태

정리

형태를 다루는 것은 그림 그리기의 기본이지.
정돈하거나, 흐트러뜨리거나, 과장하는 등
목적에 맞게 잘 변형해 그려보게나.

Chapter **3**

질감

시간을 들여 그렸는데도 대충 그린 것처럼 보이는 그림이 있지. 그건 아마 미술도구나 재료를 잘못 선택했거나, 적절하지 않은 곳에 사용해서일 거야. 이런 문제들은 감촉과 질감 표현으로 해결할 수 있는데, 우선 어떤 표현 방법과 기법이 자신의 그림에 딱 맞는지를 생각해보자고.

25 번지기 기법

스케치는 잘했는데 색칠이 단조롭고 퀄리티가 낮아 보인다면… 채색 기법으로 해결할 수 있지. 첫 번째 방법으로는 번지기 기법이 있는데, 일부러 얼룩을 남김으로써 깨끗하게 칠한 그림에서는 느낄 수 없는 손맛과 내추럴한 인상을 부여하는 거지.

EXAMPLE

아날로그 미술재료

EXAMPLE

디지털 미술재료

아날로그도 디지털도
재료나 기법이 많으니까
이것저것 시험해보고 싶네.

그러데이션 기법과 함께
쓰는 것도 효과적!

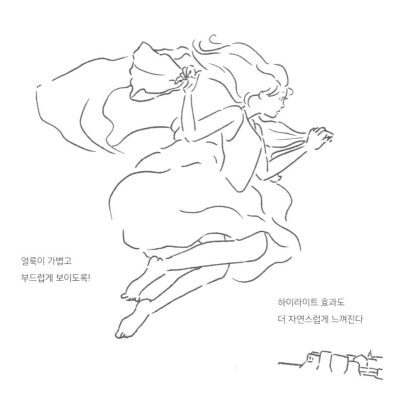

얼룩이 가볍고
부드럽게 보이도록!

하이라이트 효과도
더 자연스럽게 느껴진다

얼룩이 번지게 해서 인간미가 느껴지는 손맛을 연출한다

패턴으로 채우기

단조로운 색칠에서 탈피하는 두 번째 방법은 패턴(무늬, 모양)으로 면을 채우는 거지. 실물을 모방한 사실적인 아름다움과는 정반대로 도형적·평면적 패턴으로 비현실적인 멋을 연출할 수 있지. 만화에서 자주 사용하는 스크린톤이나 스트라이프무늬 등은 실패가 없는 패턴이야.

BAD

기본 색조+그림자가
너무 평범하다

인물이 좀 더
화려하면 좋겠다!

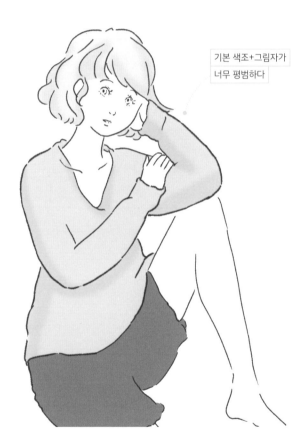

뭔가 좀 더 '특별한'
느낌을 원해!

배경에는 기하학적인
그래픽이 어울린다!

비현실적인 인상이
'특별함'을 만든다!

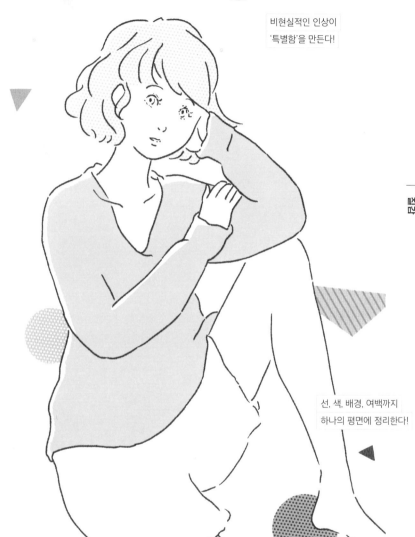

선, 색, 배경, 여백까지
하나의 평면에 정리한다!

인물과 기하학적 패턴이라는 이질적 요소가 결합되어
독특한 연출이 가능하다

함께 시작하면 좋은
TIPS

| 33 | 그림에 맞는 선 색　P102

| 48 | 굵은 선의 인상　P146

거친 느낌

아름답고 깨끗한 작품이 항상 좋은 작품인 건 아니야. 일부러 거칠거칠하게 표현해 빈티지함을 연출하거나, 품질이 낮은 느낌으로 표현하는 방법도 있지. 세월이 흘러 빛바랜 듯한 인상에는 새 종이에서는 느낄 수 없는 숙성된 묘미가 있거든.

BAD

EXAMPLE

가공하지 않음

- 좋지도 나쁘지도 않고 밋밋하고 단순하다
- 조금 더 고민해보길…

EXAMPLE

포토샵 텍스처 효과

1. 완성된 일러스트 위에 빈티지페이퍼 텍스처 레이어를 만든다
2. '오버레이'나 '멀티플라이' 등의 블렌딩 모드를 사용하여 일러스트를 합친다
3. 불투명도를 조정한다

GOOD

'거친 느낌'의
다양한 연출 방법을
시도해보자.

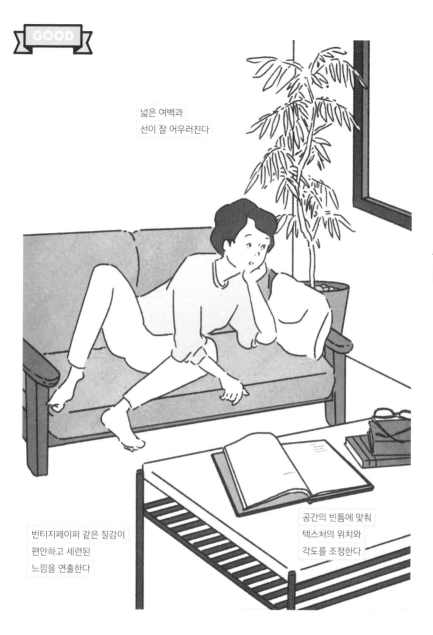

GOOD

넓은 여백과
선이 잘 어우러진다

빈티지페이퍼 같은 질감이
편안하고 세련된
느낌을 연출한다

공간의 빈틈에 맞춰
텍스처의 위치와
각도를 조정한다

거친 질감이 전체를 어우러지게 해 편안하고 자연스러운 느낌을 준다

Chapter 3
질감

TIPS

| 18 | 장면 분할 · P062
| 26 | 패턴으로 채우기 · P084

EXAMPLE

GOOD

EXAMPLE

크라프트지

×

마커펜

- 크라프트지 자체에 있는 거친 느낌에 선명한 선의 조합
- 손으로 만져보고 싶은 따뜻한 질감을 연출한다

GOOD

EXAMPLE

수채화지

×

판화

- 오돌토돌한 수채화지에 잉크를 묻혀 울퉁불퉁한 질감을 연출
- 판이 어긋나도 수작업 느낌이 나서 멋스럽다

EXAMPLE

디지털 미술재료로 '거친 느낌'을 연출

GOOD

EXAMPLE

돌 텍스처

×

블렌딩 모드 적용

- 돌의 울퉁불퉁함과 얼룩들, 풍화로 생긴 자연의 모양이 거친 느낌을 연출
- 그런지한 느낌의 낡고 지저분한 질감을 만들어낸다

GOOD

EXAMPLE

깨끗하게 칠하기

×

노이즈 필터 적용

- 채색된 레이어 전체에 '노이즈' 필터를 사용해 거친 느낌
- 신문지나 거친 종이에 인쇄한 것 같은 레트로 스타일로 연출

스친 듯한 선

주요 선에 멋을 가미하는 것만으로, 균일하고 단조롭던 선이 단숨에 멋스러워
질 수 있지. 그 첫 번째 방법은 선을 스치듯이 그리는 거야. 선을 끊겼다 이어
졌다 하는 느낌으로 표현할 수 있도록 무른 미술재료와 거친 종이 등을 사용
해보게. 디지털 도구로 작업한다면 연필 계통의 브러시 설정이 좋지.

EXAMPLE

아날로그 미술도구로 그린 '스친 듯한 선'

EXAMPLE

디지털 미술도구로 그린 '스친 듯한 선'

디지털로 그리는 사람들은
브러시 설정의 라이브러리
배포 사이트도 체크해보도록!

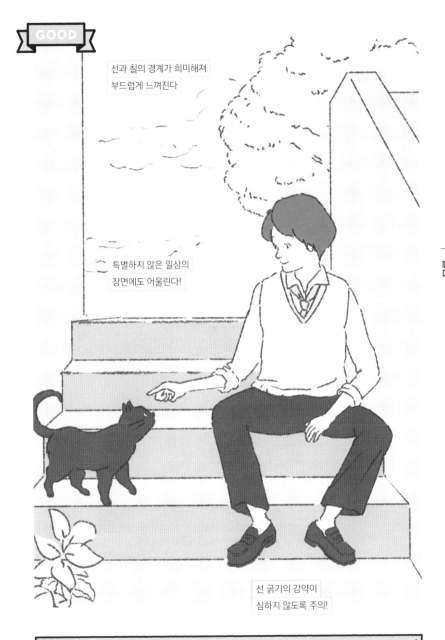

GOOD

선과 칠의 경계가 희미해져
부드럽게 느껴진다

특별하지 않은 일상의
장면에도 어울린다!

선 굵기의 강약이
심하지 않도록 주의!

두드러지지 않는 선이 투명감과 순진무구한 인상을 만든다

함께 사용하면 좋은
TIPS

| 14 | 과감한 여백 · P052
| 32 | 같은 계열 색상의 안정감 · P100

번진 선

선에 멋을 내는 두 번째 방법은 '번진 선'으로 그리는 거야. 잉크가 종이에 스며드는 양과 선의 번짐에 따른 형태는 일부러 조절하기가 어렵지. 오히려 선이 균일하지 않은 것이 멋이 되는 거야. 디지털에도 브러시 설정에 번짐 효과가 있는 소프트웨어가 많으니, 자신만의 커스텀 브러시를 만들어보게.

EXAMPLE

아날로그 미술도구로 그린 '번진 선'

EXAMPLE

디지털 미술도구로 그린 '번진 선'

'수작업' 같은 느낌이 좋다.

잉크를 흘린 듯한 '블로티드 라인blotted line' 기법으로 번지게 하는 것도 좋을 것 같아!

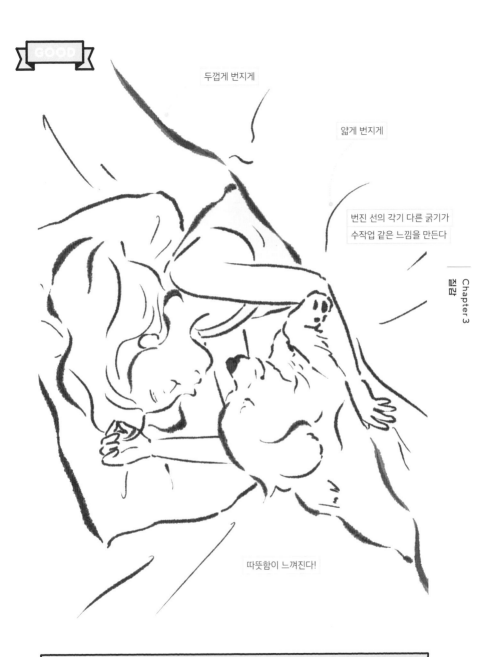

두껍게 번지게

얇게 번지게

번진 선의 각기 다른 굵기가
수작업 같은 느낌을 만든다

따뜻함이 느껴진다!

제어할 수 없는 번짐이 내추럴하고 세련된 느낌을 준다

30 빈틈 있는 선

선에 멋을 내는 세 번째 방법은 '빈틈'을 주는 거야. 빈틈없이 연결된 선은 단정한 느낌을 주지만, 터치를 어떻게 하냐에 따라 답답해 보일 수도 있거든. 경계선을 애매하게 하면 가볍고 부드러운 인상이 되지. 굵은 선이나 강약이 별로 없는 선에 빈틈을 주면 효과를 볼 수 있을 거야.

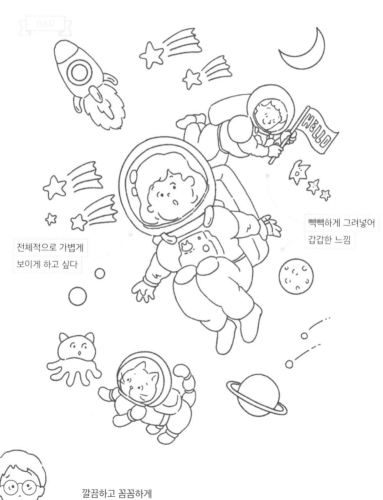

전체적으로 가볍게
보이게 하고 싶다

빽빽하게 그려넣어
갑갑한 느낌

깔끔하고 꼼꼼하게
그렸는데 오히려 부유감을
방해하는 느낌이 드네.

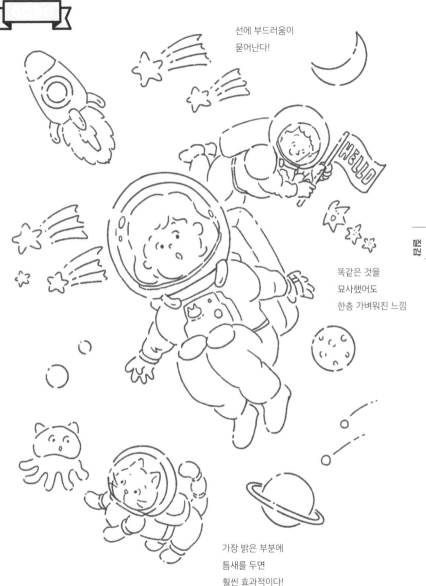

선에 부드러움이
묻어난다!

똑같은 것을
묘사했어도
한층 가벼워진 느낌

가장 밝은 부분에
틈새를 두면
훨씬 효과적이다!

빈틈으로 만든 가벼움이 부드러움과 포근함을 연출한다

Chapter **3**

정리

조금만 신경을 써도 인상이 확 바뀌는 질감.
그림에 어울리는 질감인지를 잘 판단해서 사용하도록.

Chapter **4**

색

스케치는 꽤 괜찮았는데, 채색과 동시에 어딘가 부족해지는 경우도 자주 있지. 색을 어떻게 조합할지, 색의 그룹을 어떻게 나눌지, 색을 몇 가지 사용할지 등의 선택에 확고한 지침이 있다면, 그림을 훨씬 좋게 만들 수 있어. 색으로 그림의 인상을 조작할 수도 있거든.

TIPS
31
보색 대비

보색은 색상이 정반대인 관계를 말하지. 원래는 조합하기 힘든 색들이야. 하지만 잘만 사용한다면 두 색상이 모두 선명하게 표현되어 서로를 돋보이게 하는 최고의 조합이 될 수도 있어. 보색을 찾을 때는 12색상환을 참고하게.

EXAMPLE

12색상환

12색상환에서 기본색에 마주하는 색을 찾고, 그 색의 양쪽에 있는 색까지 보색 허용범위로 한다

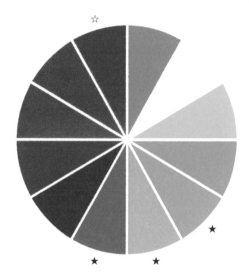

EXAMPLE

보색 조합 예시

스카이블루	핑크		레드	그린

블루	옐로		오렌지	퍼플

채도나 명도로 색의 강약을 조절할 수 있겠네.

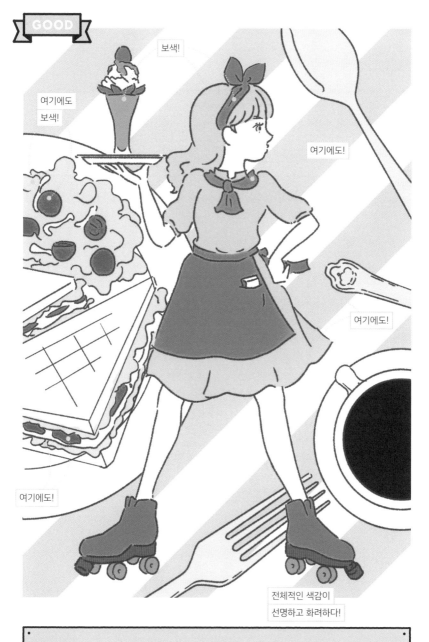

같은 계열 색상의 안정감

배색이 어려운 사람이라면 우선 같은 계열 색상을 묶어보길 바란다. 그림의 인상을 결정하는 주된 컬러를 선택하고, 이것과 비슷한 계열 색을 명도와 채도를 조정하며 사용하는 거지. 여기에 보색을 조금 넣어주면 전체 그림을 꽉 잡아주는 효과가 있지.

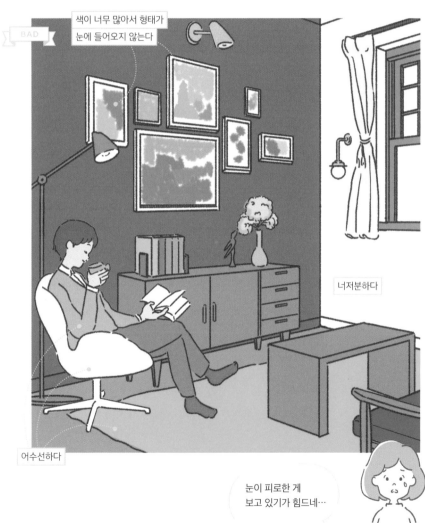

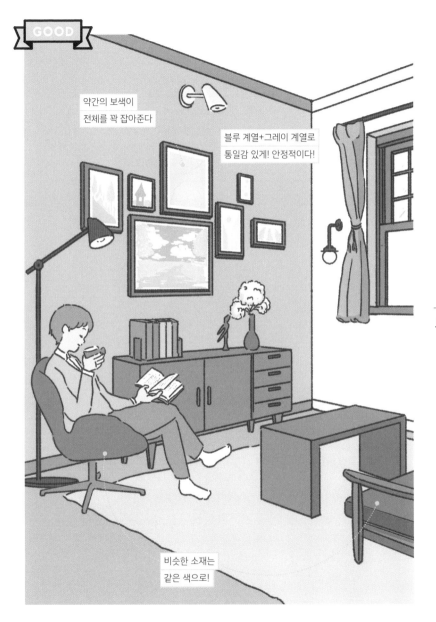

약간의 보색이
전체를 꽉 잡아준다

블루 계열+그레이 계열로
통일감 있게! 안정적이다!

비슷한 소재는
같은 색으로!

같은 계열로 한정한 색이 안정감과 안심감을 부여한다

그림에 맞는 선 색

선은 형태를 전달하는 중요한 요소지만 인상이 너무 강해 분위기를 망치는 경우도 있지. 몸과 옷의 색에 맞춰 선 색을 바꿔보고, 선의 인상을 부드럽게 하는 방법을 시도해봐. 그러면 형태를 확실하게 전달하면서도 부드럽고 따뜻한 느낌으로 마무리될 거야.

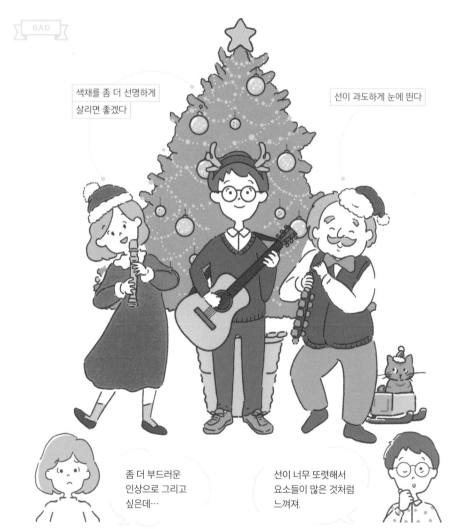

BAD

색채를 좀 더 선명하게 살리면 좋겠다

선이 과도하게 눈에 띈다

좀 더 부드러운 인상으로 그리고 싶은데…

선이 너무 또렷해서 요소들이 많은 것처럼 느껴져.

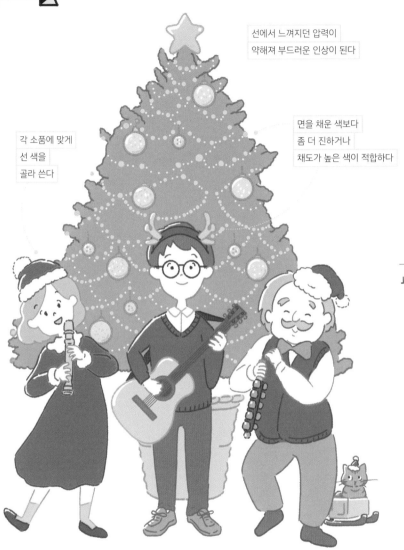

선에서 느껴지던 압력이
약해져 부드러운 인상이 된다

면을 채운 색보다
좀 더 진하거나
채도가 높은 색이 적합하다

각 소품에 맞게
선 색을
골라 쓴다

면을 채운 색과 어울리는 선 색이 형태를 부드러워 보이게 한다

함께 사용하면 좋은
TIPS

| 30 | 빈틈 있는 선 — P094
| 64 | 많이 그려넣지 않기 — P196

TIPS
34

색의 가짓수 줄이기

화면 내의 배색이 조화롭지 못하면 마치 색들끼리 싸움을 하는 것처럼 어지럽게 보인다네. 조화로움을 연출하는 아이디어로 '색의 가짓수 줄이기' 방법을 가장 추천해. 우선 핵심이 되는 색을 3~5가지 고른 뒤에, 각 색의 농담만 조절해 배치하는 거야. 간단하지?

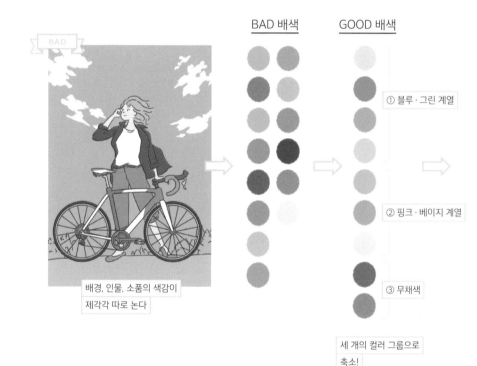

BAD 배색　　GOOD 배색

BAD

배경, 인물, 소품의 색감이
제각각 따로 논다

① 블루 · 그린 계열

② 핑크 · 베이지 계열

③ 무채색

세 개의 컬러 그룹으로
축소!

복장과 자전거를
보이는 대로
칠한 느낌이네…

좋아하는 색만 모아
'자기만의 컬러 팔레트'를
만든 작가들도 있지.

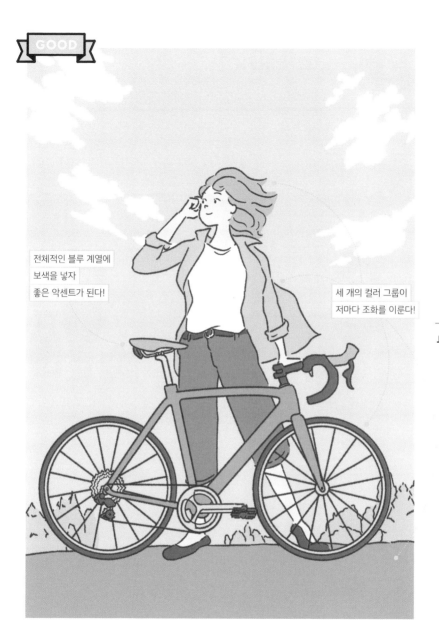

GOOD

전체적인 블루 계열에
보색을 넣자
좋은 악센트가 된다!

세 개의 컬러 그룹이
저마다 조화를 이룬다!

과함을 없앤 미니멀한 배색이 조화로움을 창조한다

| 27 | 거친 느낌　P086

| 29 | 번진 선　P092

TIPS

그러데이션

배색을 정리하는 가장 간단한 방법은 그러데이션을 활용하는 거야. 포토샵에서 그러데이션만 있는 레이어를 그림 위에 올리고, 블렌딩 모드와 불투명도로 조절하는 거지. 아날로그 미술재료로 그린 경우에는 그림을 스캔해서 그러데이션 레이어를 적용하면 해결된단다.

BEFORE

 + =

AFTER

조금 서툰 배색 그러데이션 레이어 (멀티플라이) 잘 융합된다!

그러데이션의 색감을 바꾼다

블렌딩 모드를 적용해 바꾼다

배색이 서툴러도
이렇게 하면 간단하네!

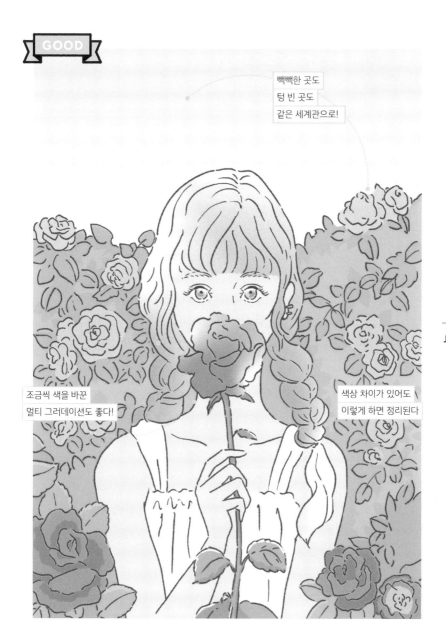

조금씩 변하는 색이 자연스럽게 하나로 어우러진다

함께 사용하면 좋은
TIPS

| 17 | 밀집과 분산 | P058
| 63 | 마구 그려넣기 | P192

TIPS 36 채도 맞추기

배색은 주로 색상으로 조절한다고 생각하기 쉽지만, 명도와 채도로도 조절할 수 있어. 특히 채도가 중요하지. 색을 많이 사용해 뒤죽박죽된 배색도 채도를 비슷하게 맞추면 신기하게 통일감이 느껴지지. 마지막에 명도로 인상을 정리하는 것도 추천하네.

색상은 그대로 두고 채도만 -50~-70%로

마지막으로 전체 명도를 높인다!

색조가
그대로인데
통합된 느낌이야!

명도 조절도
잊지 말기!

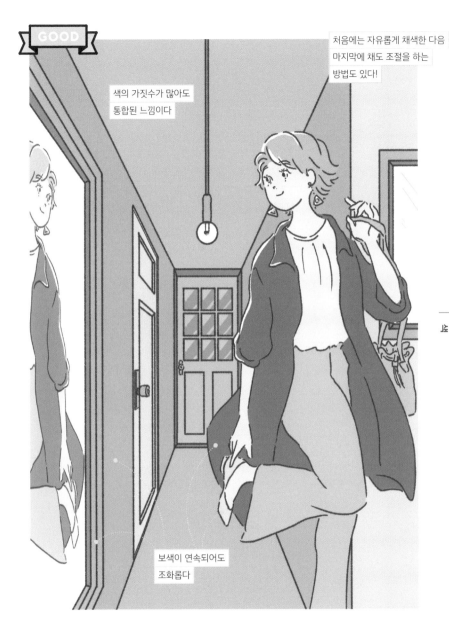

광택

인물을 강조하기 위해서는 빛의 표현이 굉장히 중요하다네. 단순히 음영을 주는 것만이 아니라, 피부나 옷에 환경 반사색을 살짝 쓴다든지 작은 하이라이트를 그려넣어 반짝반짝 빛나는 광택을 연출하는 거야. 음영 없이 색만 쭉 칠하는 사람들에게도 이 방법은 효과적일 걸세.

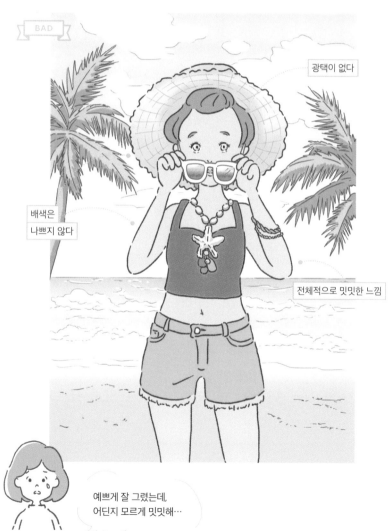

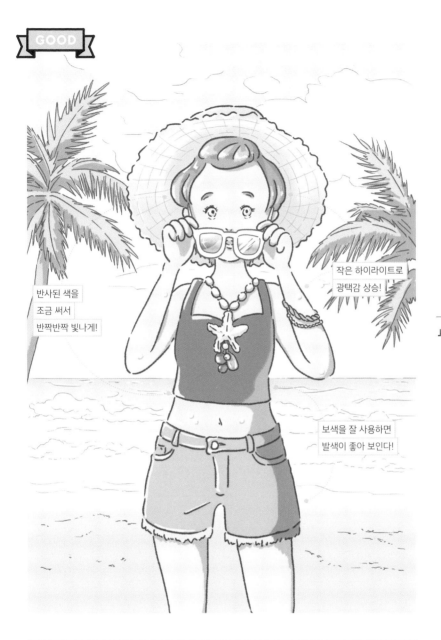

반사된 색을
조금 써서
반짝반짝 빛나게!

작은 하이라이트로
광택감 상승!

보색을 잘 사용하면
발색이 좋아 보인다!

반사색 표현이 반짝거리는 광택감을 연출한다

함께 사용하면 좋은
TIPS

| 31 | 보색 대비 → P098
| 64 | 많이 그러넣지 않기 → P196

Chapter **4**

색

정리

색은 무한대로 매치할 수 있기 때문에
확실하게 목적과 기준을 정하는 것이 매우 중요하지.
눈에 보여 바로 느끼게 되는 요소인 만큼
열심히 연구해보자고.

Chapter **5**

모티브

스케치 단계에서 이미 뭔가 부족하다고 느꼈다면 발상의 전환이나 착안점에 대한 재검토가 필요한 시점이라는 뜻이지. 모티브를 다시 선택하거나 디테일한 표현을 고치는 등 작은 아이디어를 동원하면 전혀 다른 그림으로 재탄생시킬 수 있어.

과감하게 하나만

요소가 너무 많아서 정작 가장 중요한 주인공이 묻혀버리고 마는 경우가 있지. 그럴 땐 차라리 주변 요소들을 치워버리고 가장 중요한 것 하나만 과감하게 그리는 방법이 있어. 이렇게 그렸을 때 주인공에게 강함과 의지가 느껴진다면 정말 적절한 기법이라고 볼 수 있지.

BAD

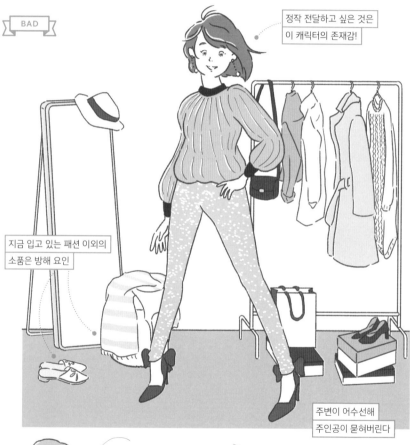

정작 전달하고 싶은 것은
이 캐릭터의 존재감!

지금 입고 있는 패션 이외의
소품은 방해 요인

주변이 어수선해
주인공이 묻혀버린다

가장 드러내고 싶은 것이 캐릭터의
'존재감'이라면, 포즈의 강렬함을
좀 더 활용하면 좋을 것 같은데!

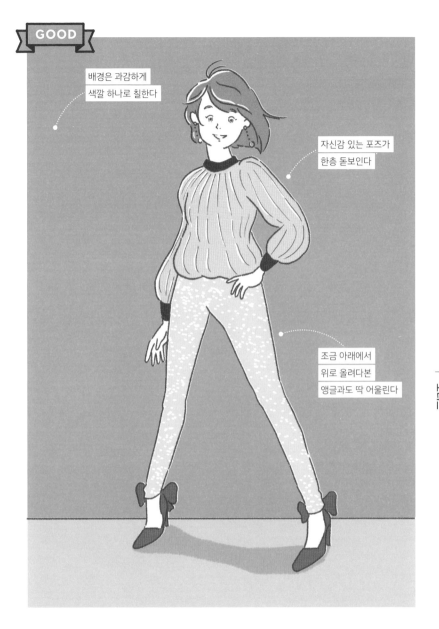

GOOD

배경은 과감하게
색깔 하나로 칠한다

자신감 있는 포즈가
한층 돋보인다

조금 아래에서
위로 올려다본
앵글과도 딱 어울린다

딱 하나로 깔끔하게 구성해 강렬한 주인공을 부각한다

함께 사용하면 좋은
TIPS

| 20 | 모델 포즈 →P068 |
| 61 | 단색으로 넓게 칠해 아이캐처 효과 →P184 |

EXAMPLE

인물이 아니라도 과감하게 하나만!

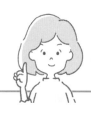

딱 하나만 크게 보여주는 만큼
앵글에 신경 쓰고 디테일을
꼼꼼하게 그려야 해!

EXAMPLE

중압감 없이 과감하게 하나만!

GOOD

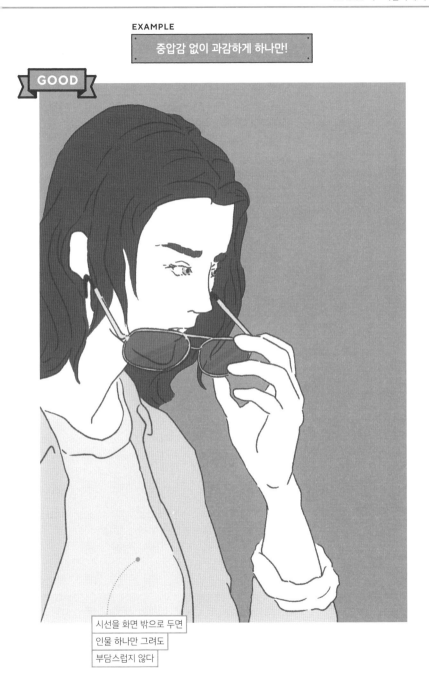

시선을 화면 밖으로 두면
인물 하나만 그려도
부담스럽지 않다

헤어스타일의 상징성

인물 묘사에서 소홀해지기 쉬운 게 헤어스타일이야. 자기가 좋아하는 스타일이나 그리기 쉬운 스타일만 그리지 말고, 다양한 머리 모양을 조사해두는 게 좋아. 헤어스타일로 특정한 문화나 직업의 특징을 나타낼 수도 있으니 잘 연구해보게나.

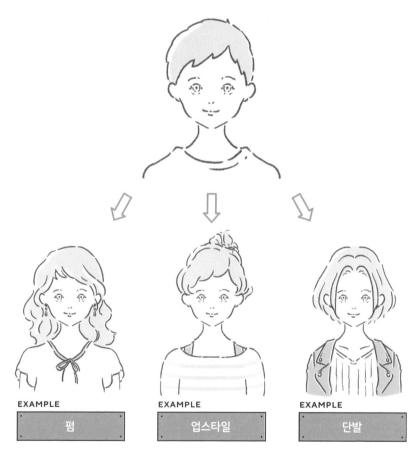

EXAMPLE
펌

EXAMPLE
업스타일

EXAMPLE
단발

인물의 성격이나
취향이 드러나게
그리고 싶어!

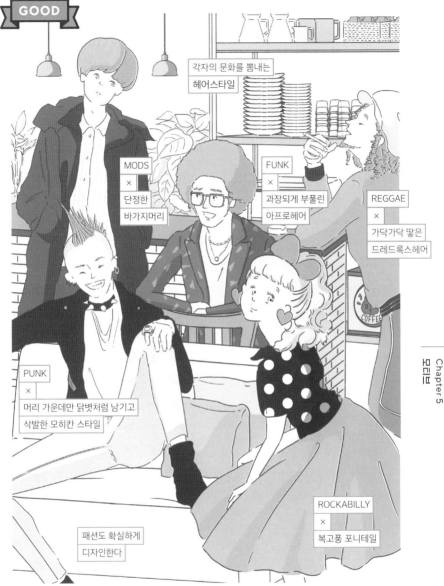

GOOD

각자의 문화를 뽐내는
헤어스타일

MODS
×
단정한
바가지머리

FUNK
×
과장되게 부풀린
아프로헤어

REGGAE
×
가닥가닥 땋은
드레드록스헤어

PUNK
×
머리 가운데만 닭볏처럼 남기고
삭발한 모히칸 스타일

패션도 확실하게
디자인한다

ROCKABILLY
×
복고풍 포니테일

헤어스타일과 인물상이 일치하면 현실감이 높아진다

함께 사용하면 좋은
TIPS

| 22 | 경직되지 않고 자연스럽게 → P 072
| 65 | 사랑스러운 캐릭터 디자인 → P 200

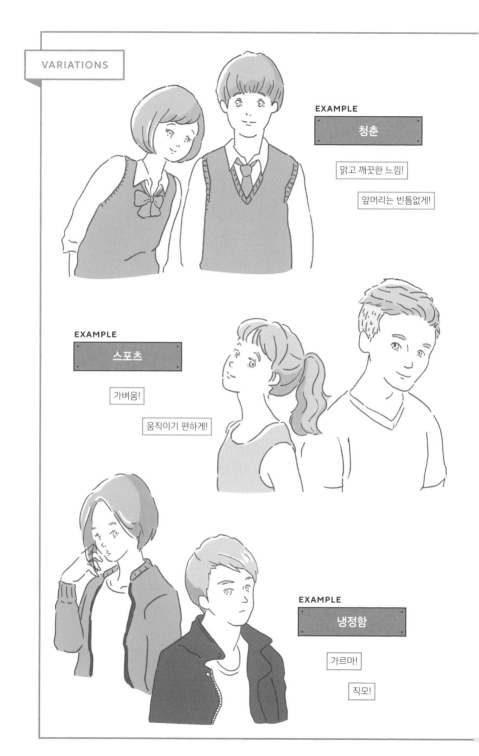

EXAMPLE

청춘

맑고 깨끗한 느낌!

앞머리는 빈틈없게!

EXAMPLE

스포츠

가벼움!

움직이기 편하게!

EXAMPLE

냉정함

가르마!

직모!

> 컬러를 사용하면
> 특징이 더 잘
> 나타날 것 같아.

EXAMPLE

귀여움

봉긋한 머리 모양!

머리카락 끝의 움직임!

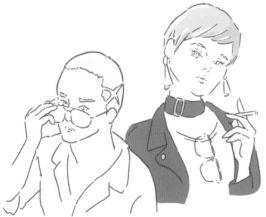

EXAMPLE

불량스러움

강한 느낌을 주는 포인트!

짧은 머리

Chapter 5
모델링

EXAMPLE

모범생

차분함!

적절한 소품 활용!

121

옆모습의 마력

표정을 보여주고 싶을 때는 무심결에 정면을 바라보는 모습을 그리는 경향이 있지. 그런데 얼굴을 옆으로 돌려 미스터리한 부분을 만들면 상상의 여지가 생겨 매력적이라네. 정면보다 부담스럽지 않아서 디테일을 차분히 보게 되는 효과도 있고.

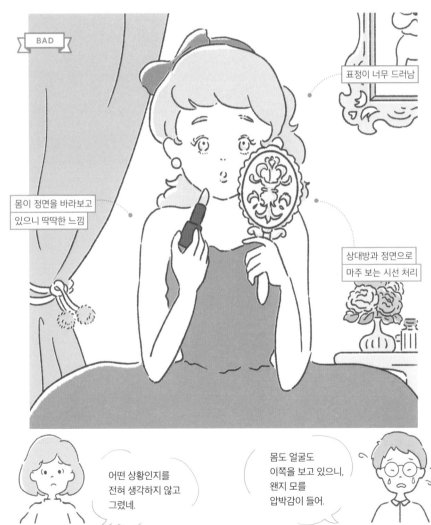

BAD

표정이 너무 드러남

몸이 정면을 바라보고 있으니 딱딱한 느낌

상대방과 정면으로 마주 보는 시선 처리

어떤 상황인지를 전혀 생각하지 않고 그렸네.

몸도 얼굴도 이쪽을 보고 있으니, 왠지 모를 압박감이 들어.

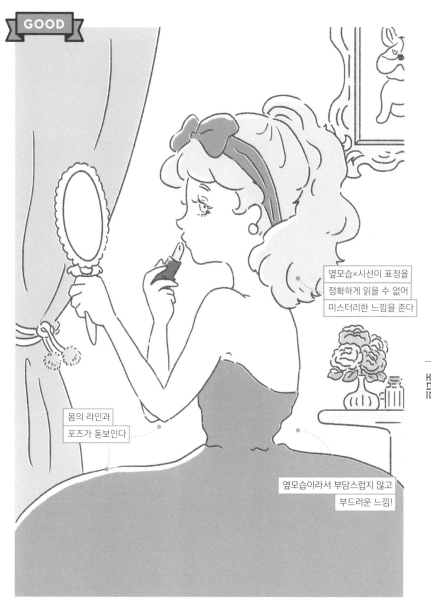

GOOD

옆모습×시선이 표정을
정확하게 읽을 수 없어
미스터리한 느낌을 준다

몸의 라인과
포즈가 돋보인다

옆모습이라서 부담스럽지 않고
부드러운 느낌!

보이지 않는 곳을 상상할 수 있는 여지가 마력을 이끌어낸다

함께 사용하면 좋은
TIPS

| 02 | 같은 방향 바라보기 → P022
| 53 | 프레임에 넣기 → P160

보이지 않는 부분이 있는
만큼 표정과 포즈에
눈이 가게 되지.

GOOD

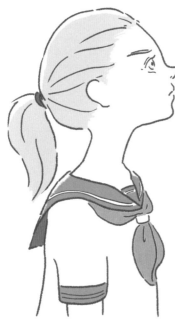

EXAMPLE

옆모습×치뜬 눈

결의, 도전

GOOD

EXAMPLE

옆모습×아련한 눈

추억, 애수

124

GOOD

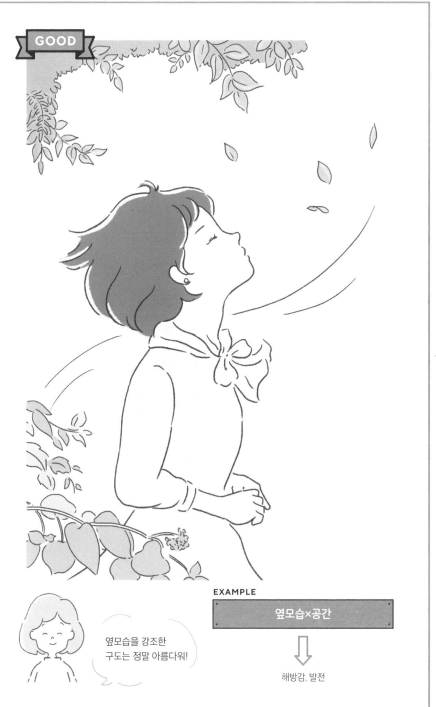

옆모습을 강조한
구도는 정말 아름다워!

EXAMPLE

옆모습×공간

⬇

해방감, 발전

뒷모습의 흡입력

미스터리 효과를 한층 높여주는 것이 바로 뒷모습. 인물의 처지와 심경을 보여주고 싶을 때, 표정과 포즈가 너무 눈에 띄면 오히려 환상이 깨지고 말지. 뒷모습은 인물을 장면에 융화시켜 인물의 내면으로 끌어들이게 해준다네.

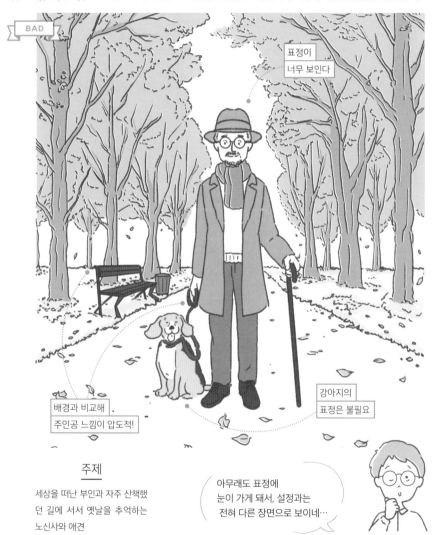

BAD

표정이
너무 보인다

배경과 비교해
주인공 느낌이 압도적!

강아지의
표정은 불필요

주제

세상을 떠난 부인과 자주 산책했
던 길에 서서 옛날을 추억하는
노신사와 애견

아무래도 표정에
눈이 가게 돼서, 설정과는
전혀 다른 장면으로 보이네…

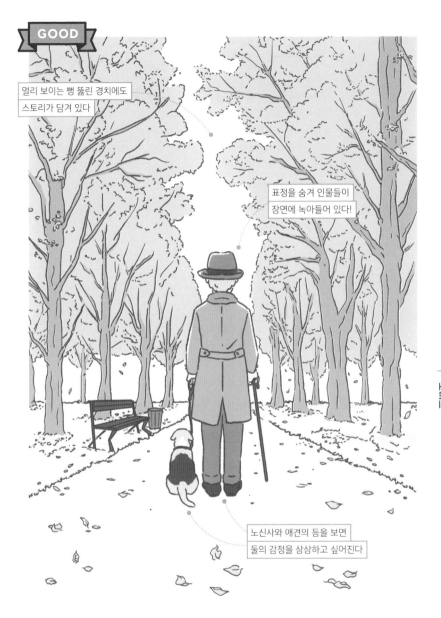

GOOD

멀리 보이는 뻥 뚫린 경치에도
스토리가 담겨 있다

표정을 숨겨 인물들이
장면에 녹아들어 있다!

노신사와 애견의 등을 보면
둘의 감정을 상상하고 싶어진다

뒷모습에서 배어나는 아우라가 조용히 장면을 말한다

함께 사용하면 좋은
TIPS

| 25 | 번지기 기법 →P082
| 47 | 상황 →P140

TIPS
42 약간의 소품

인물의 매력과 상황을 잘 전달하지 못한다고 느껴질 때는 그 사람의 매력을 대변해줄 소품들을 더해보게. 우선 어떤 인물인지 자세하게 상상해볼까. 이미지가 구체적으로 정해지면 소품과 복장, 포즈 등도 확실하게 그릴 수 있을 거야.

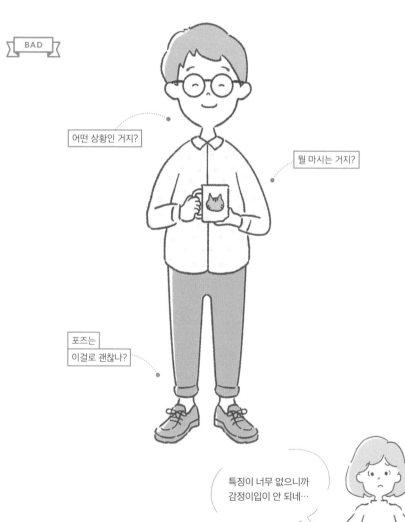

BAD

어떤 상황인 거지?

뭘 마시는 거지?

포즈는
이걸로 괜찮나?

특징이 너무 없으니까
감정이입이 안 되네…

홍차×독서가
지적이고 전문가 느낌인 사람임을
연상시킨다

뜨거운 차를 좋아한다는 것을
알 수 있는 티세트

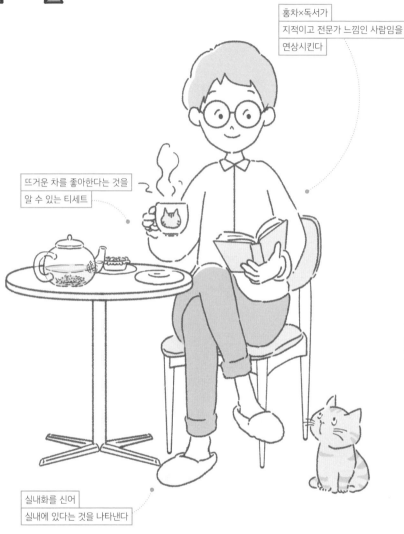

실내화를 신어
실내에 있다는 것을 나타낸다

약간의 작은 소품이 성격을 대변한다

함께 사용하면 좋은
TIPS

| 22 | 경직되지 않고 자연스럽게 → P 072
| 46 | 프랍 디자인의 힘 → P136

TIPS 43 짝 만들기

한 명으로 매력을 발산하기 어려울 때 짝을 만들면 효과적이야. 패션이나 헤어스타일, 포즈 등을 짝지어 그리면 강한 결속감을 나타낼 수 있지. 또 콘셉트를 반씩 나눠 가지면 개성을 드러내면서도 둘이 연결된 느낌을 동시에 연출할 수 있고. 두 명이 짝을 이룰 때만 가능한 매력 두 배 증가 스킬이랄까.

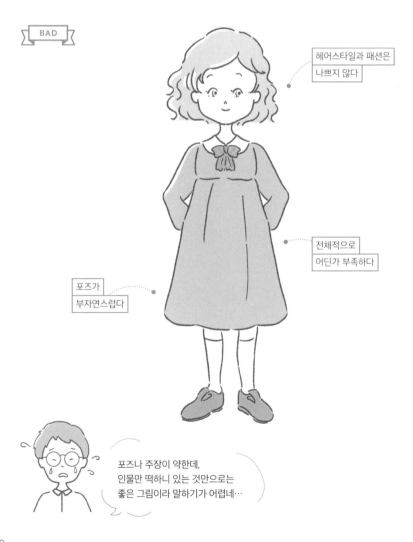

BAD

헤어스타일과 패션은
나쁘지 않다

전체적으로
어딘가 부족하다

포즈가
부자연스럽다

포즈나 주장이 약한데,
인물만 떡하니 있는 것만으로는
좋은 그림이라 말하기가 어렵네…

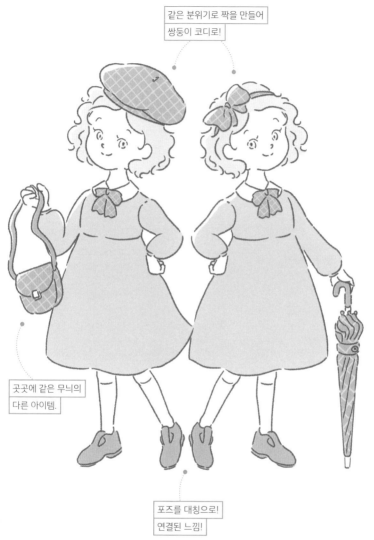

같은 분위기로 짝을 만들어
쌍둥이 코디로!

곳곳에 같은 무늬의
다른 아이템.

포즈를 대칭으로!
연결된 느낌!

두 명이라 가능한 짝의 관계가 매력을 배가한다

함께 사용하면 좋은
TIPS

| 32 | 같은 계열 색상의 안정감 → P100
| 42 | 약간의 소품 → P128

Chapter 5
모티브

TIPS
44

동료 늘리기

한 명으로는 멋지게 그려지지 않을 때 개선할 수 있는 방법을 한 가지 더 소개하지. 그건 바로 동료들을 늘리는 방법이야. 주역과 조역을 딱히 구별하지 말고, 팀 전체가 하나의 주역이 되도록 각각 역할을 분담해서 그려보게. 한 명으로는 표현할 수 없는, 개성 넘치는 팀이 될 걸세.

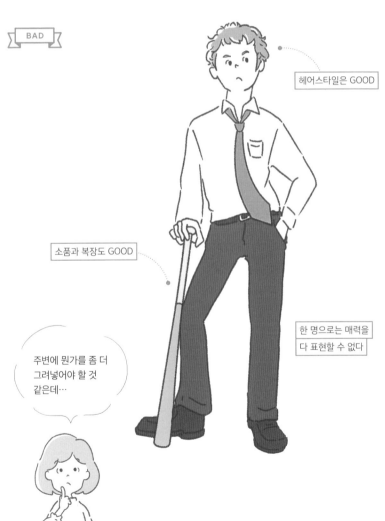

BAD

헤어스타일은 GOOD

소품과 복장도 GOOD

한 명으로는 매력을
다 표현할 수 없다

주변에 뭔가를 좀 더
그려넣어야 할 것
같은데…

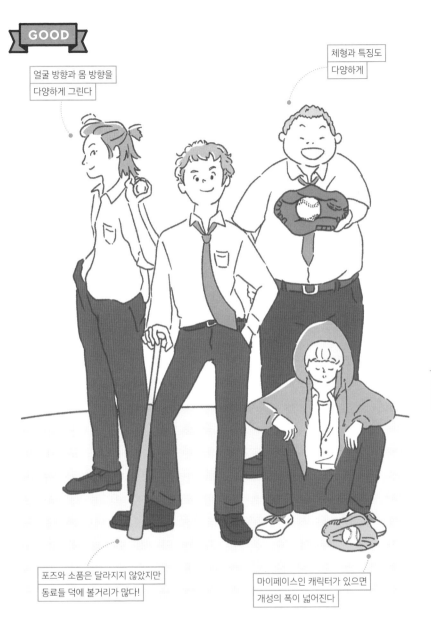

GOOD

얼굴 방향과 몸 방향을
다양하게 그린다

체형과 특징도
다양하게

포즈와 소품은 달라지지 않았지만
동료들 덕에 볼거리가 많다!

마이페이스인 캐릭터가 있으면
개성의 폭이 넓어진다

개성을 나눈 동료들로 이루어진 팀 전체가 주역이 된다

함께 사용하면 좋은
TIPS

| 03 | 제각각 다른 방향 → P024 |
| 39 | 헤어스타일의 상징성 → P118 |

Chapter 5
모티브

TIPS
45

갭 만들기

갭이 만들어내는 매력은 영화나 애니메이션에서만 볼 수 있는 것이 아니라, 실제 세계에서도 이미 검증되었지. 인물에 미스매치인 요소나 어울리지 않는 복장이라도, 그 조합이 포즈와 상황에 잘 맞아떨어지기만 하면 상상을 뛰어넘는 매력으로 바뀌게 되지.

EXAMPLE

정반대의 조합으로 매력을 만든다

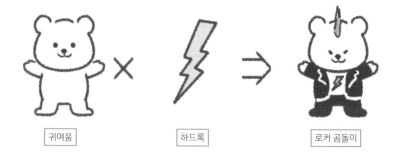

| 귀여움 | 하드록 | 로커 곰돌이 |

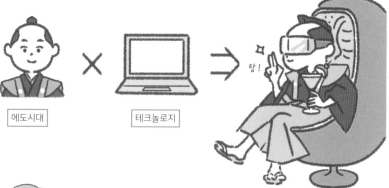

| 에도시대 | 테크놀로지 |

VR 체험 중인 에도시대 사람

어떻게 조합하느냐에 따라 더 많은 갭을 만들 수 있을 것 같네!

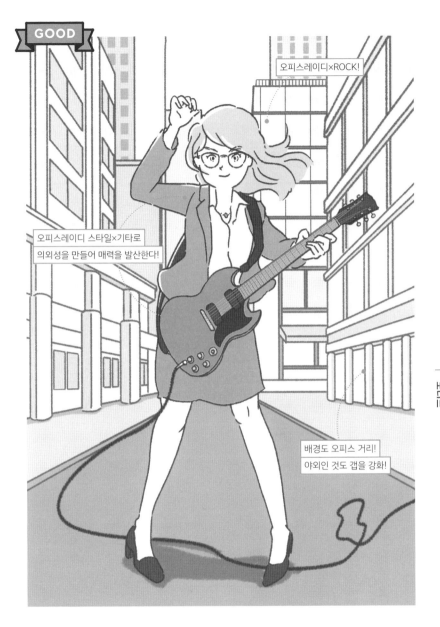

의외의 조합이 상상을 초월한 매력을 만든다

함께 사용하면 좋은
TIPS

| 08 | 강약 조절 → P036 |
| 65 | 사랑스러운 캐릭터 디자인 → P200 |

프랍 디자인의 힘

여러 번 이야기했지만 소품과 도구, 복장 디자인은 인물의 특성과 성격을 말해주는 중요한 요소야. 설정한 인물상과 일치하도록 이런 것들을 제대로 디자인하면, 보다 리얼해지고 그림에 깊이가 생겨 설득력을 높일 수 있지.

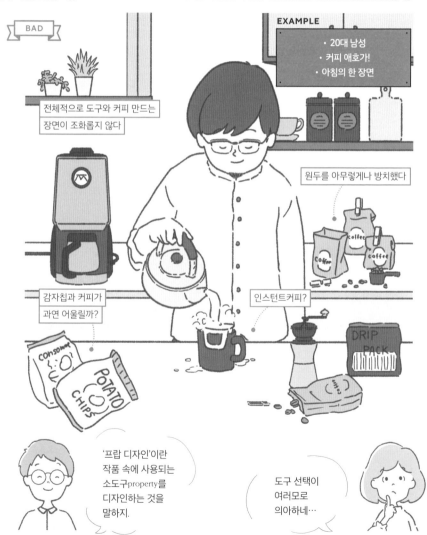

BAD

EXAMPLE
· 20대 남성
· 커피 애호가!
· 아침의 한 장면

전체적으로 도구와 커피 만드는 장면이 조화롭지 않다

원두를 아무렇게나 방치했다

감자칩과 커피가 과연 어울릴까?

인스턴트커피?

'프랍 디자인'이란 작품 속에 사용되는 소도구property를 디자인하는 것을 말하지.

도구 선택이 여러모로 의아하네…

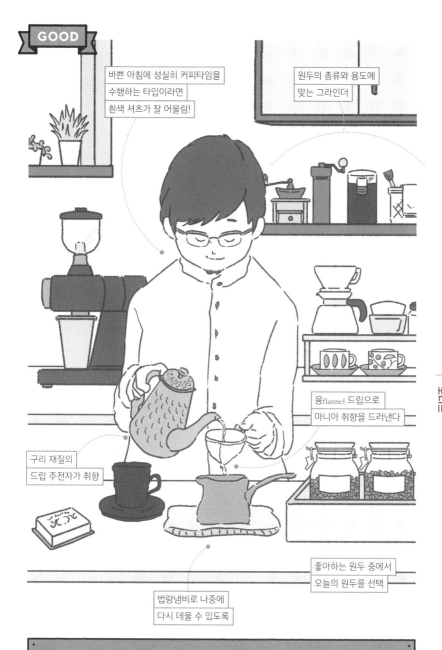

GOOD

바쁜 아침에 성실히 커피타임을
수행하는 타입이라면
흰색 셔츠가 잘 어울림!

원두의 종류와 용도에
맞는 그라인더

융flannel 드립으로
마니아 취향을 드러낸다

구리 재질의
드립 주전자가 취향

좋아하는 원두 중에서
오늘의 원두를 선택

법랑냄비로 나중에
다시 데울 수 있도록

이유 있는 디테일이 현실감과 존재감을 높여준다

함께 사용하면 좋은
TIPS

63 | 마구 그려넣기 →P192
65 | 사랑스러운 캐릭터 디자인 →P200

원두는 중간 입자로 분쇄 | 수동 그라인더 | 사이펀

빈티지 선호 | 도구 마니아 | 원두 보관에 특히 신경 씀

디저트를 좋아함

이런 타입에 맞는 프랍 디자인 예

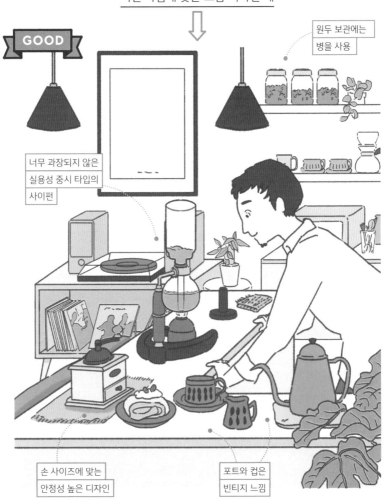

GOOD

원두 보관에는 병을 사용

너무 과장되지 않은 실용성 중시 타입의 사이펀

손 사이즈에 맞는 안정성 높은 디자인

포트와 컵은 빈티지 느낌

원두는 가는 입자로 분쇄

핸드 드립

산미 선호

맛과 편리성 둘 다 중요

북유럽 디자인 선호

식탁에서 리필

멋진 소품을 좋아함

이런 타입에 맞는 프랍 디자인 예

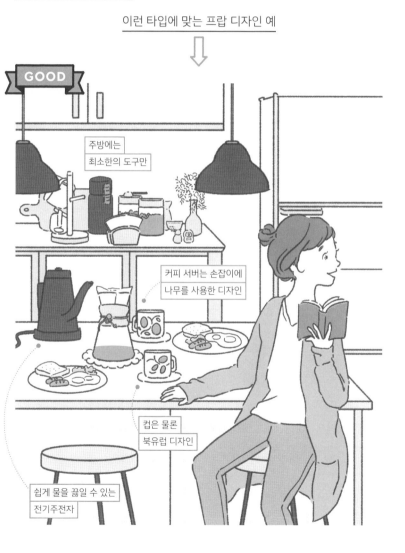

GOOD

주방에는
최소한의 도구만

커피 서버는 손잡이에
나무를 사용한 디자인

컵은 물론
북유럽 디자인

쉽게 물을 끓일 수 있는
전기주전자

Chapter 5
모리모

TIPS 47 상황

자료 수집이나 상황 설정을 소홀히 한 그림은 딱 보면 티가 나지. 시간, 공간의 면적, 소품의 재질, 인물들의 관계나 특성 등을 고려해 치밀하게 상황을 설정해야 해. 그리지 않는 곳까지 심도 있게 설정해서, 장면을 리얼하고 생생하게 표현해야 하네.

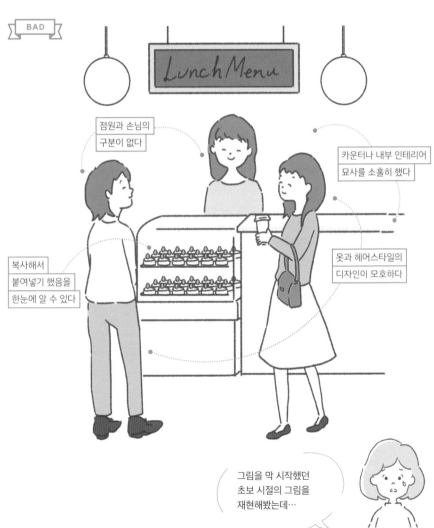

BAD

Lunch Menu

점원과 손님의 구분이 없다

카운터나 내부 인테리어 묘사를 소홀히 했다

복사해서 붙여넣기 했음을 한눈에 알 수 있다

옷과 헤어스타일의 디자인이 모호하다

그림을 막 시작했던 초보 시절의 그림을 재현해봤는데…

140

GOOD

내부 인테리어와 소품의 디테일이 표현되었다

Lunch Menu

복장으로 점원임을 확실하게 구분할 수 있다

나중에 온 친구와 스스럼없이 대화하는 것이 잘 전달된다

연령 및 특성을 알 수 있다

꼼꼼한 설정이 장면을 리얼하게 한다

함께 사용하면 좋은
TIPS

| 16 | 시간의 경과 나타내기 → P056
| 36 | 채도 맞추기 → P108

장면 설정

단골손님들이 자주 모이는 거리의 작은 카페.
평소처럼 직원과 손님이 대화하는 장면.

EXAMPLE

실내 디자인과 소품은?

보기 좋은 커다란 창문이 인기인 카페. 소중하게 기른 많은 식물로 정성을 많이 쏟고 있음을 표현한다.

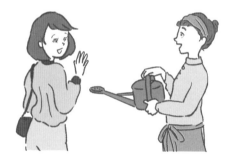

EXAMPLE

어떤 인물이 있지?

직원과 단골손님이 웃으며 대화하는 자연스러운 모습을 보면 집 같은 편안함이 느껴져 또 가고 싶어진다.
카페 안에서 다른 단골손님이 이 광경을 흐뭇하게 바라보는 모습으로 연출한다.

우선 '장면 설정'부터 시작한 후에,
그와 관련된 디테일을
하나하나 디자인해야겠네!

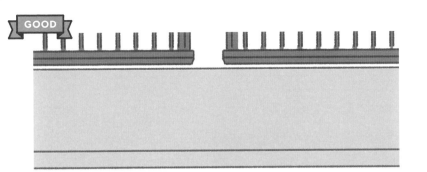

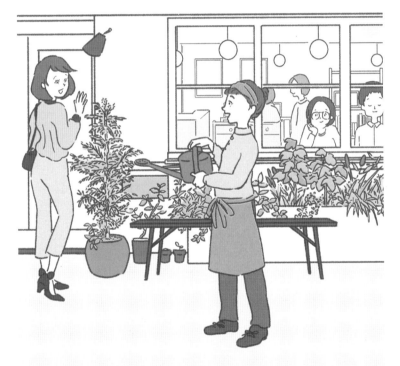

Chapter 5
무대

설정이 하나하나 다 잘되어
있으니까 실제로 존재하는
가게같이 느껴져!

Chapter **5**

모티브

정리

한정된 공간 속에 뭘 그릴까?
모티브 선택은 취사선택이지. 그 그림에 진정으로
필요한 것이 무엇인지 연구해보게.

Chapter **6**

연출

'어딘지 조금 부족해' '딱 여기만 어색해…' 세심하지 못한 탓에 손해를 보는 그림이 많지. 제일 좋은 개선 방법은 뭐니뭐니 해도 '연출력'에 있어. 치밀하게, 미니멀하게, 때로는 대담하게 연출하는 거지. 연출 하나로 단숨에 멋진 그림을 만들 수 있다니까.

굵은 선의 인상

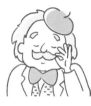

선의 굵기 차이에서 느껴지는 인상은 색칠이나 구도에서 느껴지는 인상보다 더 큰 영향을 주지. 예를 들어 굵은 선의 묵직한 무게감은 '강함'과 '따뜻함'을 느끼게 한다네. 굵은 선으로 표현하는 것은 심플한 터치나 구도에 특히 잘 맞는 기법이야.

EXAMPLE

굵고 뾰족한 선

EXAMPLE

굵고 흐릿한 선

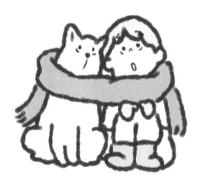

임팩트
선명함
주장

온기
다정함
힐링

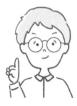

선을 디테일하게 사용하면
그림의 인상이 달라지는구나.

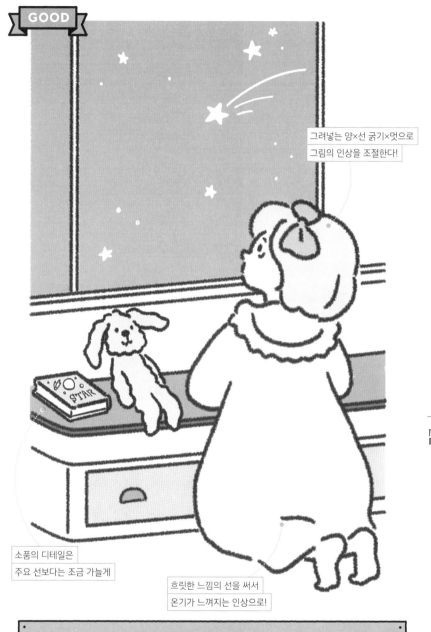

GOOD

그려넣는 양×선 굵기×멋으로
그림의 인상을 조절한다!

소품의 디테일은
주요 선보다는 조금 가늘게

흐릿한 느낌의 선을 써서
온기가 느껴지는 인상으로!

선명한 인상이 강하고 심플하게 기억에 남는다

함께 사용하면 좋은
TIPS

| 38 | 과감하게 하나만 →P114
| 64 | 많이 그려넣지 않기 →P196

TIPS
49

선 굵기 규칙

선으로 그림에 멋을 내는 아이디어는 무궁무진하지. 그 두 번째 방법은 선 굵기를 정리하는 거야. 선 굵기가 제각각이면 형태나 원근감, 크기에 대한 느낌이 뒤죽박죽되고 말지. 전체 선 굵기를 3~5단계 정도로 정리해서 쓰면, 그림 속 세계관이 정리되어 캐릭터의 설득력이 높아질 거야.

BAD

같은 머리카락인데
선 굵기가 제각각 다르다

다른 선에 비해
너무 굵다

침대를 묘사하는 선으로는
너무 가늘다

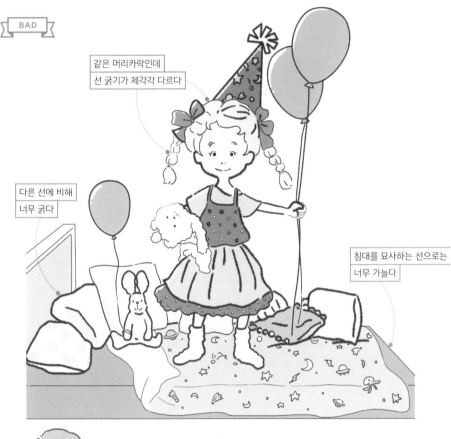

그림의 일부분에서조차
원근감이 느껴지지 않네…

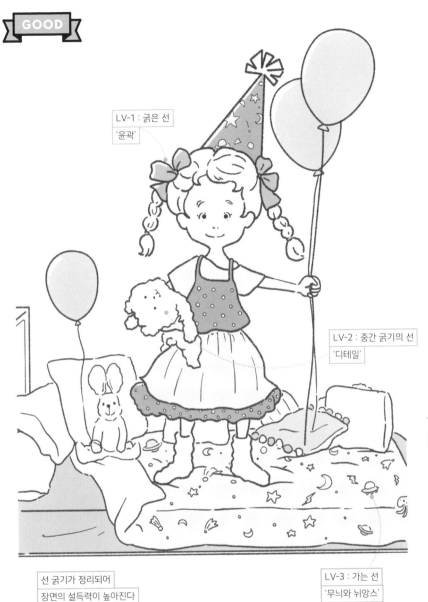

GOOD

LV-1 : 굵은 선
'윤곽'

LV-2 : 중간 굵기의 선
'디테일'

선 굵기가 정리되어
장면의 설득력이 높아진다

LV-3 : 가는 선
'무늬와 뉘앙스'

정리된 선 굵기가 세계관에 질서를 부여한다

함께 사용하면 좋은
TIPS

42 | 약간의 소품 → P128
62 | 바탕무늬의 안심감 → P188

EXAMPLE

하나로 통일하는 선 굵기 규칙

EXAMPLE

강약 조절×선 굵기 규칙

선 굵기를 깔끔하게 정리하니
지저분하지 않네!

많이 그려넣든 적게 그려넣든
선 굵기를 정리하는 것은 꼭 필요해!

EXAMPLE

패턴에서의 선 굵기 규칙

EXAMPLE

그룹에서의 선 굵기 규칙

선 생략

선으로 그림에 멋을 내는 세 번째 아이디어로는 선 자체를 없애는 방법이 있지. 형태를 강하지 않고 부드럽고 가볍게 표현하고 싶을 때 굉장히 효과적으로 쓸 수 있어. 선 대신 틈을 주거나 색상의 차이로 경계선을 구분해보면, 선이 없어도 형태를 잘 느낄 수 있다는 것을 알게 될 걸세.

BEFORE

선 있음

형태는 잘 보이지만
조금 무거운 느낌

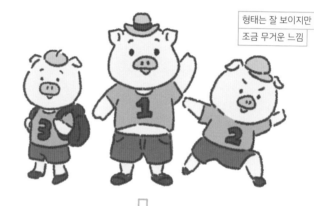

AFTER

선 없음

상당히 경쾌하고
부드러운 느낌!

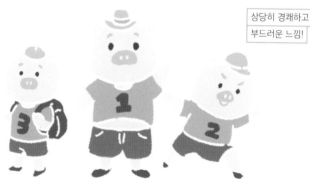

선에서 중압감이 느껴지지
않아서 그런지 산뜻한 느낌이야!

색감과 농담의 차이로
'선'이 느껴진다!

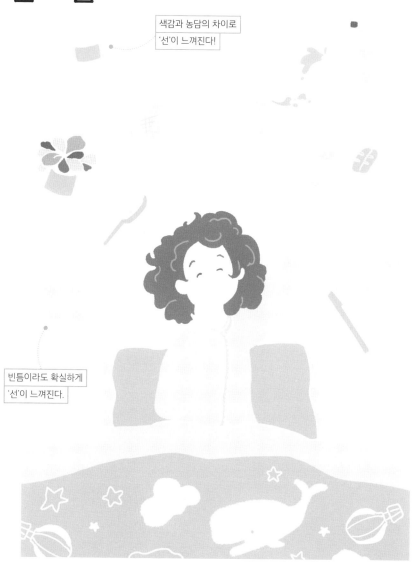

빈틈이라도 확실하게
'선'이 느껴진다.

색칠로 완성한 보이지 않는 선이 경쾌함을 만든다

함께 사용하면 좋은
TIPS

| 34 | 색의 가짓수 줄이기 → P104
| 64 | 많이 그려넣지 않기 → P196

EXAMPLE

실루엣 위주, 선 없음

EXAMPLE

색으로 구분, 선 없음

틈>색>보조선 순서로 그림이 주는
중압감이 달라진다!

틈이나 보조선에도 '선 굵기 규칙'을
적용해야겠네!

EXAMPLE

여러 기법 조합으로 표현, 선 없음

음영에만 선을
조금 넣는 것도 가능!

윤곽만 굵게

선으로 멋을 내는 네 번째 아이디어는 윤곽을 강조하는 방법이라네. 주인공의 윤곽은 다른 것보다 굵은 선으로 그려주는 거지. 주인공의 형태가 주변의 모티브보다 확실하게 눈에 띄어 주인공임을 강조할 수 있게 된다네. 장면 묘사보다 장식이나 바탕무늬와 함께 사용하는 것을 추천하네.

BAD

GOOD

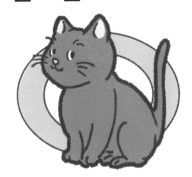

장식 괘선이
주인공과 구분되지 않는다

주인공 느낌 상승!
형태를 알아보기가 편하다

상품 디자인에도
딱이다!

윤곽선 굵기와
안쪽 선 굵기의
균형이 중요하군.

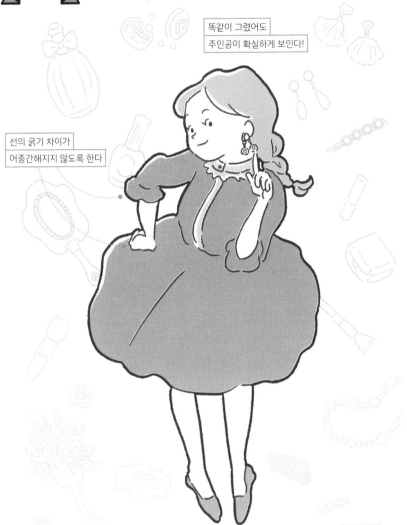

똑같이 그렸어도
주인공이 확실하게 보인다!

선의 굵기 차이가
어중간해지지 않도록 한다

또렷하게 강조한 선이 주인공의 형태를 돋보이게 한다

함께 사용하면 좋은
TIPS

| 62 | 바탕무늬의 안심감 → P188
| 53 | 프레임에 넣기 → P160

157

TIPS
52

스케치도 멋

선으로 그림에 멋을 내는 마지막 아이디어는 스케치를 지우지 않고 그대로 살리는 방법이야. 흔히 스케치한 선들은 지워야 한다고 생각하지만, 살짝 남겨두는 것으로 힘을 뺀 내추럴한 인상과 투명한 느낌을 주기도 하지. 스케치선을 남길 때 선의 농도를 조절하고 불필요한 부분은 지워버리는 등 인상을 줄 부분과 그렇지 않은 부분을 구분하는 것도 중요하다네.

EXAMPLE

연필×수채

EXAMPLE

포토샵×멀티플라이

스케치 선을 적게
그리는 사람에게
특히 더 잘 맞겠다!

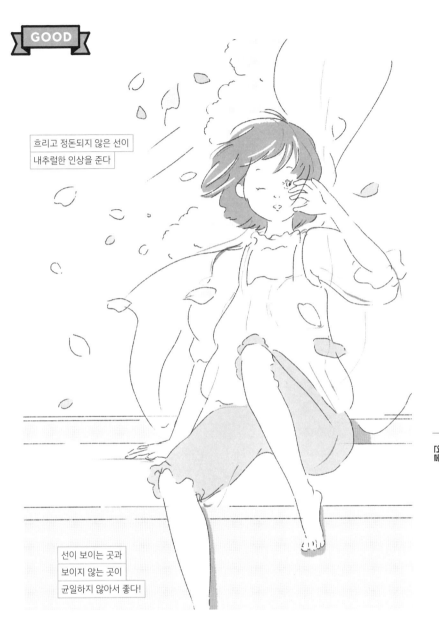

GOOD

흐리고 정돈되지 않은 선이
내추럴한 인상을 준다

선이 보이는 곳과
보이지 않는 곳이
균일하지 않아서 좋다!

부족한 듯 아닌 듯 미완성 느낌이
꾸미지 않은 자연스러운 분위기를 만든다

함께 사용하면 좋은
TIPS

| 14 | 과감한 여백 → P052
| 34 | 색의 가짓수 줄이기 → P104

TIPS 53 프레임에 넣기

액자에 그림을 넣는 이유는 화려해 보이는 효과가 있기 때문이야. 그렇다면 그림 자체에 프레임을 그려넣으면 어떨까. 주인공의 매력을 끌어내서 더욱 매력적으로 보이게 할 수도 있겠지. 프레임은 주인공의 특성이나 성격, 주위 환경 등 인물과 관련된 것을 선택하는 게 중요하다네.

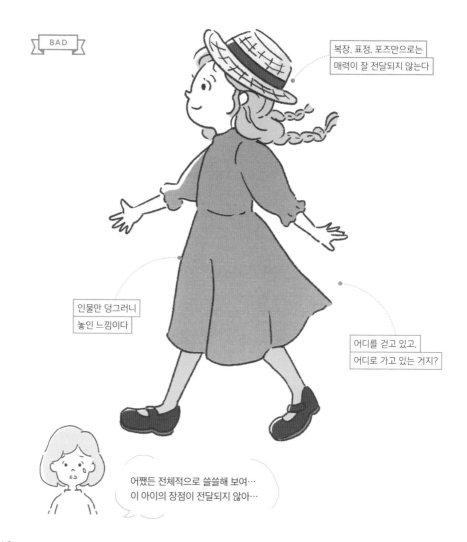

BAD

복장, 표정, 포즈만으로는 매력이 잘 전달되지 않는다

인물만 덩그러니 놓인 느낌이다

어디를 걷고 있고, 어디로 가고 있는 거지?

어쨌든 전체적으로 쓸쓸해 보여… 이 아이의 장점이 전달되지 않아…

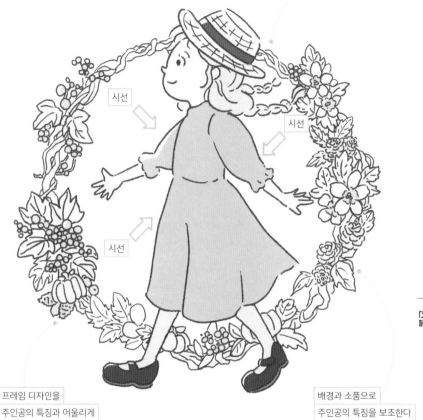

프레임 효과로
자연스럽게 시선이
중심으로 간다!

시선

시선

시선

프레임 디자인을
주인공의 특징과 어울리게

배경과 소품으로
주인공의 특징을 보조한다

특별하게 제작한 프레임이 주인공을 화려해 보이게 하고 시선을 끈다

함께 사용하면 좋은
TIPS

| 51 | 윤곽만 굵게 → P156

| 65 | 사랑스러운 캐릭터 디자인 → P200

EXAMPLE

전통문양 프레임

EXAMPLE

우표 프레임

프레임 디자인 하나로 인상이
완전히 바뀌네.

EXAMPLE

물이 튀는 느낌의 프레임

EXAMPLE

트리밍

프레임을 선으로 표현하지 않고
형태로 잘라내면
깔끔한 프레임 효과!

대각선으로 기울이기

다이내믹하게 보이고 싶거나 긴장감을 표현하고 싶은 장면이라면, 지평선을 과감하게 기울이는 방법이 있지. 그러면 단숨에 균형이 깨져서 화면이 긴장 감으로 가득 차게 될 거야. 어안렌즈처럼 둥글게 일그러뜨리면 훨씬 더 다이 내믹해 보인다네.

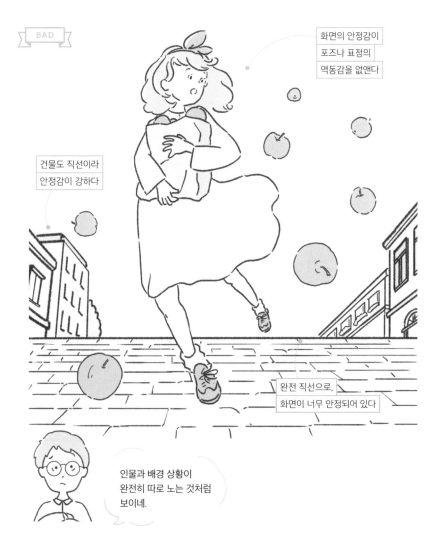

BAD

화면의 안정감이 포즈나 표정의 역동감을 없앤다

건물도 직선이라 안정감이 강하다

완전 직선으로, 화면이 너무 안정되어 있다

인물과 배경 상황이 완전히 따로 노는 것처럼 보이네.

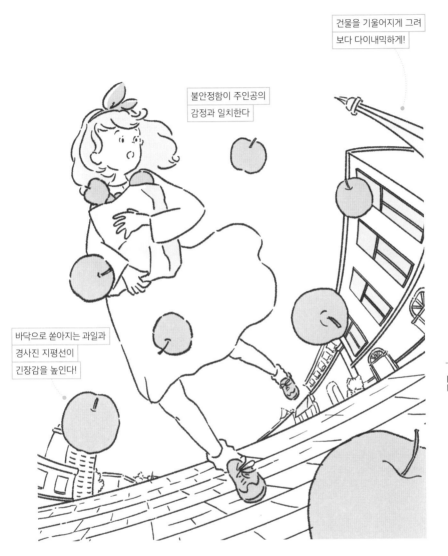

무너진 균형이 장면을 다이내믹하게 하고 긴장감을 준다

함께 사용하면 좋은
TIPS

| 04 | 프레임 밖으로 펼쳐지게 → P 026
| 24 | 무게중심이 중요 → P 076

TIPS 55

조금 어긋나게 칠하기

판화에서 판이 살짝 어긋나게 찍힌 것을 자주 볼 수 있을 거야. 이처럼 의도적으로 어긋나게 해서 멋을 내는 방법이 있어. 선과 색칠을 일부러 어긋나게 해서 수작업 느낌과 친근감, 세련된 인상을 연출하는 거지. 색의 가짓수를 줄이고 음영도 없앤 심플한 스타일과 함께 쓰는 걸 추천하네.

BAD

베이스 컬러+그림자는
역시 너무 평범하다

좀 더 세련된
인상을 주고 싶어!

인물의 분위기와 색칠 표현이
어울리지 않는 건지도 몰라.

166

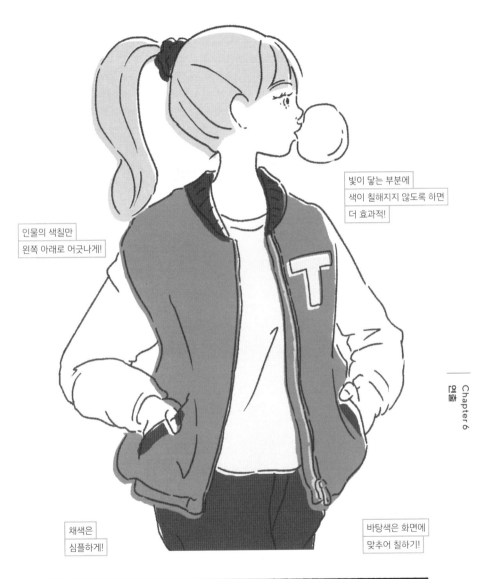

빛이 닿는 부분에
색이 칠해지지 않도록 하면
더 효과적!

인물의 색칠만
왼쪽 아래로 어긋나게!

채색은
심플하게!

바탕색은 화면에
맞추어 칠하기!

Chapter 6
요소

어긋나게 색칠함으로써 생긴 틈이
따뜻함과 세련됨을 동시에 느끼게 한다

함께 사용하면 좋은
TIPS

| 27 | 거친 느낌 → P086
| 34 | 색의 가짓수 줄이기 → P104

배경을 넓게

주인공 느낌을 주기 위해 크고 강하게 그리는 것도 좋지만, 때로는 광활한 배경에 녹아들게 그리는 방법도 있지. 이렇게 그리면 보는 사람이 주인공의 상황이나 감정, 스토리를 자세하게 읽어내고 싶어진다네. 주인공이 그림에 묻히지 않도록 배치를 고민하고, 엑스트라를 구분되게 그리는 것도 잊지 말라고.

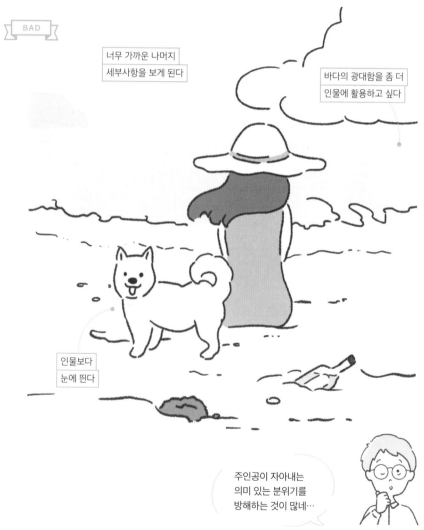

BAD

너무 가까운 나머지 세부사항을 보게 된다

바다의 광대함을 좀 더 인물에 활용하고 싶다

인물보다 눈에 띈다

주인공이 자아내는 의미 있는 분위기를 방해하는 것이 많네…

광대함!

주인공이 바다에 온 이유를
상상하고 싶어진다

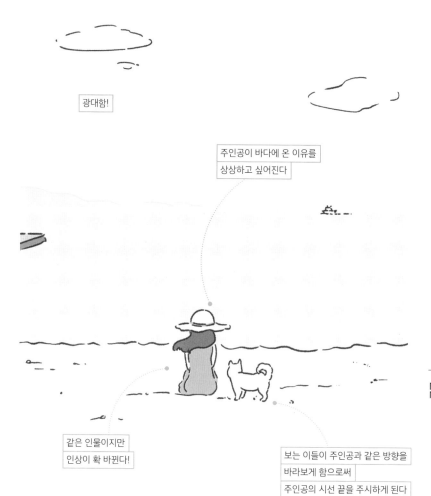

같은 인물이지만
인상이 확 바뀐다!

보는 이들이 주인공과 같은 방향을
바라보게 함으로써
주인공의 시선 끝을 주시하게 된다

크고 넓은 배경이 스토리나 감정을 말한다

함께 사용하면 좋은
TIPS

| 41 | 뒷모습의 흡입력 → P126
| 63 | 마구 그려넣기 → P192

개방감

주인공 느낌을 확실하게 내고 싶다면, 배경에 탁 트인 개방감을 만들고 주인공 주변에도 공간을 만드는 방법을 추천하지. 주위 배경과 공간 덕에 자연스럽게 주인공한테 눈이 가게 될 거야. 그러면 인물의 인상이 뚜렷해질 수 있지. 특히 상쾌함, 결의, 기쁨을 표현할 때 사용하면 딱 좋다네.

BAD

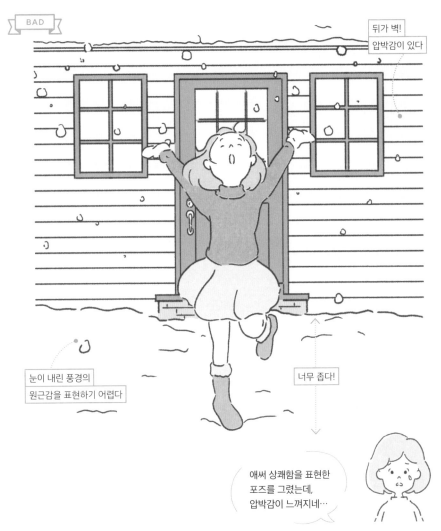

뒤가 벽!
압박감이 있다

눈이 내린 풍경의
원근감을 표현하기 어렵다

너무 좁다!

애써 상쾌함을 표현한
포즈를 그렸는데,
압박감이 느껴지네…

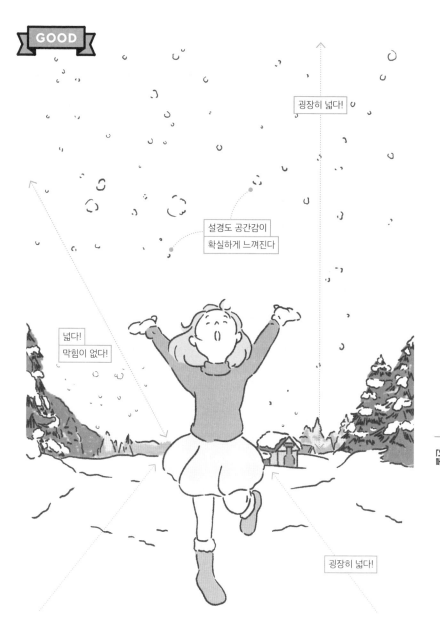

개방감 있는 배경이 주인공을 돋보이게 하고 상쾌한 인상을 준다

함께 사용하면 좋은
TIPS

| 14 | 과감한 여백 → P052 |
| 34 | 색의 가짓수 줄이기 → P104 |

EXAMPLE

표정과 얼굴 방향으로 표현하는 개방감

GOOD

시선 처리로
개방감

표정을
부드럽게

EXAMPLE

옷이나 소품에서 느껴지는 개방감

GOOD

자연스러운
헤어스타일

편안한 옷차림으로
개방감

피부를 드러내
발랄하게

내추럴 메이크업

공간을 컨트롤하는 것 외에도
개방감을 느끼게 할 수 있는 요소가
아주 많구나.

바람의 흐름이
보이는 것만으로도
엄청난 개방감이 느껴진다!

EXAMPLE

여러 기법의 조합으로 표현하는 개방감

Chapter 6
요소

작은 장치

무늬나 소품, 잡지 속 페이지, 멀리 보이는 경치 등 자세히 봐야 비로소 알아볼 수 있는 작은 장치를 그려넣으면 매력의 깊이를 더해주는 에센스가 되지. 주인공의 설정이나 특징, 직업 등에서 연상되는 숨은 그림들을 가득 그려넣어 주인공의 매력을 더해보자고.

BAD

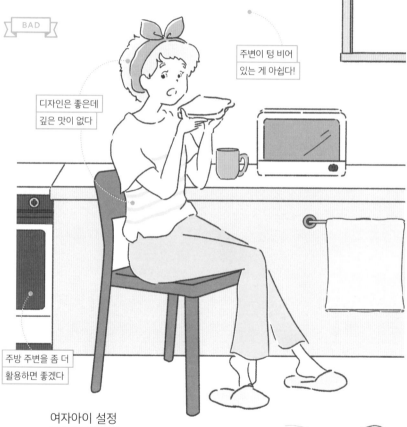

주변이 텅 비어 있는 게 아쉽다!

디자인은 좋은데 깊은 맛이 없다

주방 주변을 좀 더 활용하면 좋겠다

여자아이 설정

- 애플 교수님의 조카딸
- 연구가인 교수님의 영향으로 본인도 요리연구가를 꿈꾸고 있음
- 교수님은 이 조카딸의 시식을 돕다가 단 음식의 세계에 빠짐!

설정을 잘해놨는데도 활용되지 않았어. 게다가 즐길 수 있는 요소가 너무 적어!

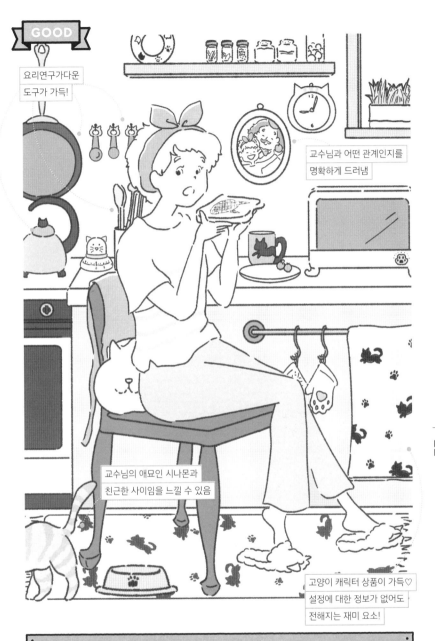

요리연구가다운
도구가 가득!

교수님과 어떤 관계인지를
명확하게 드러냄

교수님의 애묘인 시나몬과
친근한 사이임을 느낄 수 있음

고양이 캐릭터 상품이 가득♡
설정에 대한 정보가 없어도
전해지는 재미 요소!

인물에 대해 알고 싶게 만드는 장치들이 장면에 깊이를 더한다

함께 사용하면 좋은
TIPS

| 46 | 프랍 디자인의 힘 →P136
| 63 | 마구 그려넣기 →P192

EXAMPLE

② 요리연구가다운 조리도구

EXAMPLE

① 애플 교수와의 관계를 알리는 디자인

EXAMPLE

③ 곳곳에 고양이 디자인!

자세히 보지 않으면 알지 못할 정도로
작은 무늬나 디자인을 넣으니,
그림 그리는 게 정말 즐겁네!

어떤 설정인지 한눈에 알겠어.
또 보기만 해도 재미있는
장치가 있으니 훨씬 좋네!

GOOD

TIPS
59 치환

인물이 아닌 것을 인물로 바꿔 그리는 '의인화'는 우리에게 매우 친숙한 기법이야. 본래의 모습을 전혀 다른 것을 통해 봄으로써 일상과 비일상이 섞이는 세계를 만드는 거지. 현실 세계를 단숨에 특별한 세계로 바꿔버린다니까.

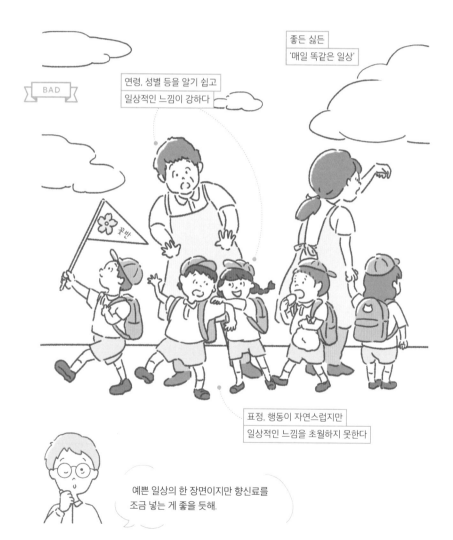

좋든 싫든
'매일 똑같은 일상'

BAD

연령, 성별 등을 알기 쉽고
일상적인 느낌이 강하다

표정, 행동이 자연스럽지만
일상적인 느낌을 초월하지 못한다

예쁜 일상의 한 장면이지만 향신료를
조금 넣는 게 좋을 듯해.

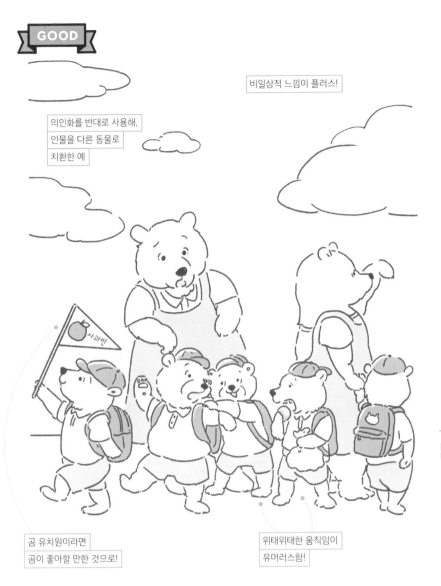

GOOD

비일상적 느낌이 플러스!

의인화를 반대로 사용해,
인물을 다른 동물로
치환한 예

사과반

곰 유치원이라면
곰이 좋아할 만한 것으로!

위태위태한 움직임이
유머러스함!

일상과 비일상의 혼재가 특별한 세계관을 만든다

함께 사용하면 좋은
TIPS

| 21 | 불균형한 균형 → P070
| 46 | 프랍 디자인의 힘 → P136

EXAMPLE

인물로 치환=의인화

스위트피

은방울꽃

민들레

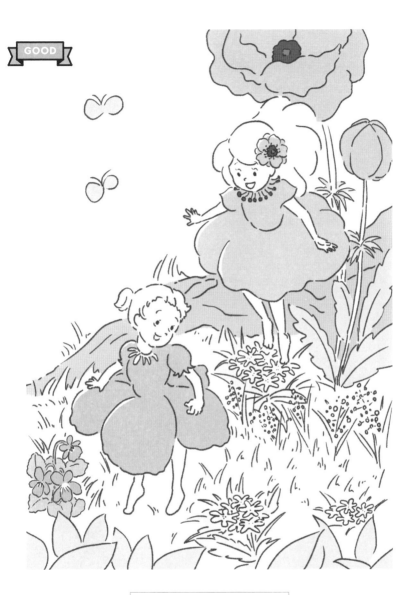

제비꽃(왼쪽 아래)+아네모네꽃(오른쪽 위)

조역 파워

주인공을 돋보이게 하는 가장 기본적인 방법은 '조역'을 곁들이는 거지. 조역을 그려 확실하게 주인공을 돋보이게 해보자고. 주인공이 주인공답기 위해서는 배치와 시선 처리, 머리의 높이 등에 주의를 기울여야 해. 조역은 어디까지나 보조하는 역할이라는 것을 잊어서는 안 되네.

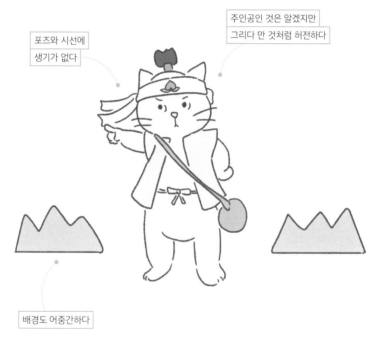

포즈와 시선에 생기가 없다

주인공인 것은 알겠지만 그리다 만 것처럼 허전하다

배경도 어중간하다

주인공인데도 덜렁 놓아둔 것같이 쓸쓸해 보여. 그리고 카리스마도 전혀 느껴지지도 않아…

주인공답게 보이려면 좀 더 중앙에서 짠! 하는 인상이 되면 좋겠네.

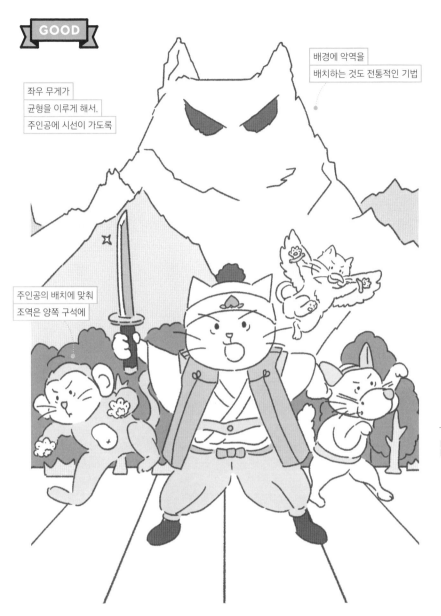

GOOD

좌우 무게가
균형을 이루게 해서,
주인공에 시선이 가도록

배경에 악역을
배치하는 것도 전통적인 기법

주인공의 배치에 맞춰
조역은 양쪽 구석에

주인공이 돋보이게 응원하는 조역이
주인공을 주인공다워 보이게 한다

함께 사용하면 좋은
TIPS

| 19 | 도형에 딱 맞게 → P066
| 65 | 사랑스러운 캐릭터 디자인 → P200

TIPS 61

단색으로 넓게 칠해
아이캐처 효과

인상에 남는 일러스트에는 강렬하게 눈길을 끄는 요소가 필요하지. 색칠로 눈길을 끌려면 커다랗고 넓은 면에 같은 색을 칠해 아이캐처 효과를 이용하는 것도 좋다네. 의식적으로 넓은 면을 골라서 전달하고 싶은 요소가 눈에 띌 수 있게 해보자고.

BEFORE AFTER

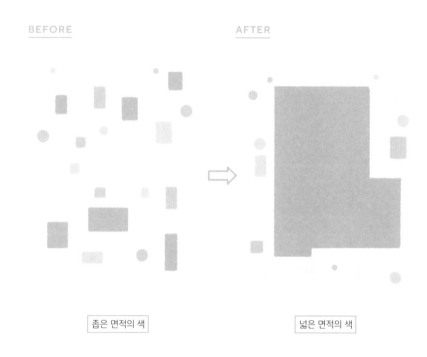

좁은 면적의 색 넓은 면적의 색

오른쪽이 바로 눈에
들어오고 임팩트도 강해!

184

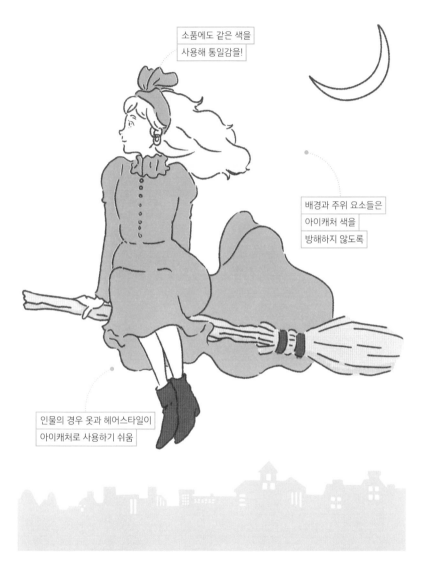

소품에도 같은 색을
사용해 통일감을!

배경과 주위 요소들은
아이캐처 색을
방해하지 않도록

인물의 경우 옷과 헤어스타일이
아이캐처로 사용하기 쉬움

특정한 색깔을 넓은 면에 칠하면, 강력한 아이캐처 효과를 볼 수 있다

함께 사용하면 좋은
TIPS

| 08 | 강약 조절 → P036
| 38 | 과감하게 하나만 → P114

GOOD

EXAMPLE

배경색으로 아이캐처

넓은 배경을 그린다면 바탕색을 넓게 사용하는 것도 좋다!

GOOD

두 가지 색으로 아이캐처

실루엣이 전달되기 쉽게 '머리카락 색'
과 '바탕색' 면적을 넓게 쓴 방식
두 가지 색이 확실하게 구별되어 대비
가 잘되는 조합이 좋다!

GOOD

Chapter 6
요소별

EXAMPLE

인물이 아니라도 아이캐처

색을 넓게 쓸 수 있다면 어떤 사물이든 어울린다!
확실하게 주역 느낌을 내고 싶은지가 중요하다

TIPS 62 — 바탕무늬의 안심감

전체적으로 쓸쓸하고 텅 빈 느낌이 든다면 '바탕에 무늬를 까는 방법'도 추천하네. 주인공을 화려해 보이게 할 뿐 아니라 연속되는 규칙적인 모양이 안심감을 더해주지. 주인공을 어디에 배치하느냐에 따라, 또 바탕무늬를 무엇으로 선택하느냐에 따라 크게 인상이 바뀌니, 이것저것 시도해보게.

BAD

주인공한테 눈길이 가긴 하지만…

조금 외따로 있는 느낌

쓸쓸함

바탕무늬는 연속되는 패턴, 무늬, 모양을 말하는 거야.

배치와 디테일은 이대로 둔 상태에서 화려하게 만들고 싶은데…

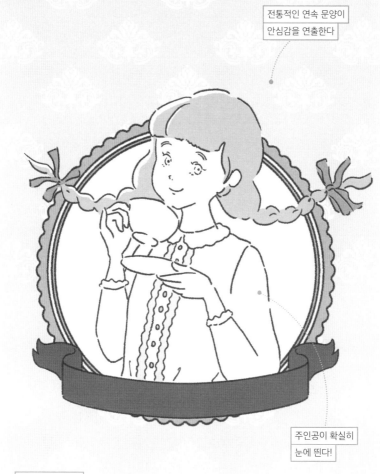

전통적인 연속 문양이
안심감을 연출한다

주인공이 확실히
눈에 띈다!

전체가 화려하다!

반복되는 도안이 차분함과 화려함을 만들어낸다

함께 사용하면 좋은
TIPS

| 12 | 기울기의 리듬 → P048
| 53 | 프레임에 넣기 → P160

EXAMPLE

일본풍

EXAMPLE

중국풍

EXAMPLE

로코코 양식

무늬와 문양을 모아놓은
자료도 체크해봐야겠다!

EXAMPLE

북유럽

EXAMPLE

보태니컬

EXAMPLE

기하학적

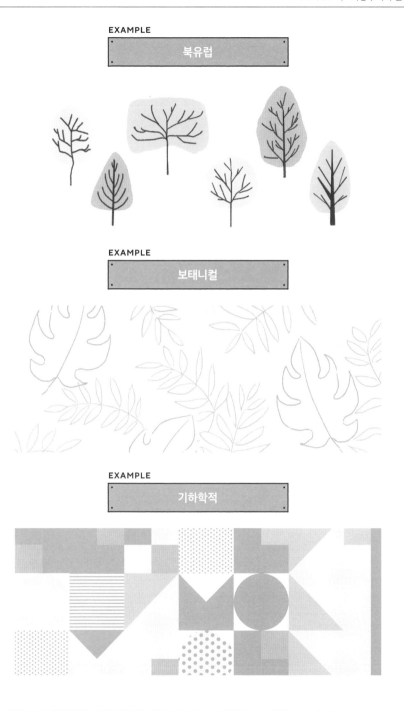

TIPS
63

마구 그려넣기

많은 양을 그려넣은 그림은 그것만으로도 충분히 매력적인 그림이라 말할 수 있지. 세부까지 꼼꼼하게 보고 싶어지고, 화면 구석구석까지 볼거리가 많아지거든. 터치에 따라 그려넣는 방법은 다양하지만, 우직하게 열심히 그려넣는 것을 좋아하는 사람에게 특히 추천하는 방법일세.

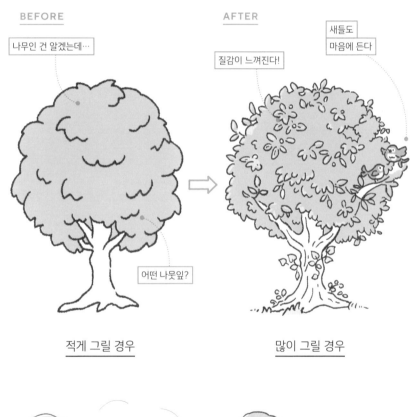

BEFORE

나무인 건 알겠는데…

어떤 나뭇잎?

적게 그릴 경우

AFTER

질감이 느껴진다!

새들도 마음에 든다

많이 그릴 경우

터치를 어떻게 하느냐에 따라 그려넣는 양도 달라져야 할 것 같은데!

완성 사이즈에 따라서도 꽤 달라지지 않을까?

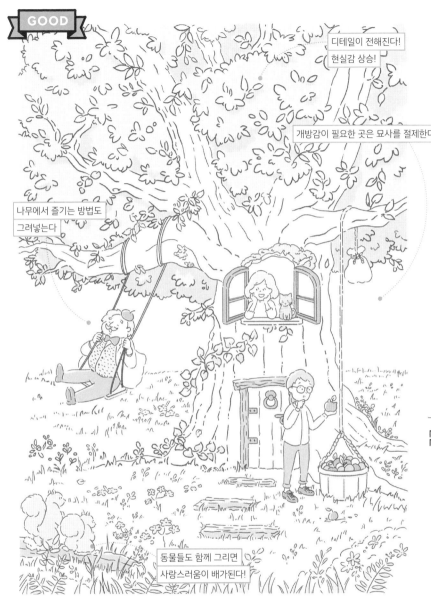

GOOD

디테일이 전해진다!
현실감 상승!

개방감이 필요한 곳은 묘사를 절제한다

나무에서 즐기는 방법도
그려넣는다

동물들도 함께 그리면
사랑스러움이 배가된다!

그려넣는 양이 화면의 구석구석까지 매력을 뿌려놓는다

함께 사용하면 좋은
TIPS

| 46 | 프랍 디자인의 힘 → P136
| 49 | 선 굵기 규칙 → P148

그리는 방법도
여러 가지가 있지.

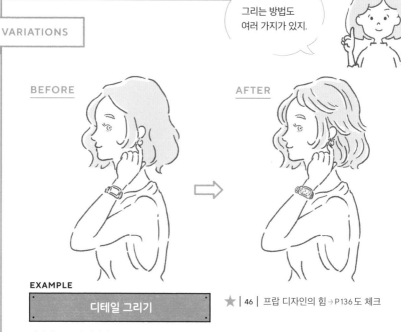

BEFORE

AFTER

EXAMPLE

디테일 그리기

★ | 46 | 프랍 디자인의 힘 → P136도 체크

머릿결, 소품의 디테일 등으로 인물의 특징이나 성격을 잘 나타낼 수 있다

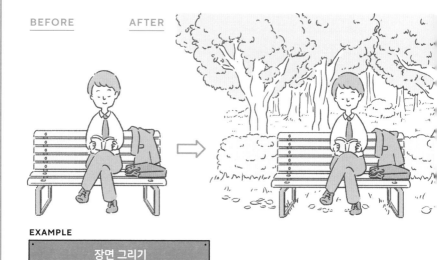

BEFORE AFTER

EXAMPLE

장면 그리기

현재의 장소와 시간 묘사가 동작이나 행동의 설득력을 높인다

BEFORE

AFTER

EXAMPLE

수를 늘려 그리기

★ | 09 | 다수의 효과 → P040도 체크

그려넣은 양이 늘어나자, 터치나 분위기를 바꾸지 않아도 화려해졌다

BEFORE

AFTER

Chapter 6
연출

EXAMPLE

배경 그리기

메인에는 더 이상 손대고 싶지 않다면 배경에 그려넣는 것도 좋다

메인에 그려넣는 양은 변하지 않았지만, '좀 더 보고 싶다'고 느끼게 되는구나.

64 많이 그려넣지 않기

그려넣는 양을 확 줄이는 것으로도 매력을 만들어낼 수 있다네. 묘사하는 대상에 대해 정말로 필요한, 정말로 보여주고 싶은 것에만 포커스를 두고 그리는 거야. 선과 색칠, 형태, 디테일 등 필요 이상의 표현을 없애고 가장 보기 좋은 정도로 정돈해보자고.

EXAMPLE

달콤한 음식×귀요미

어느 정도 그려넣을까?

BAD

GOOD

사실적! 과하다!

딱 좋다♡ 귀엽다♡

모티브에 맞지 않는 디테일이라면 필요 없겠네.

빼기의 미학 같은 거군.

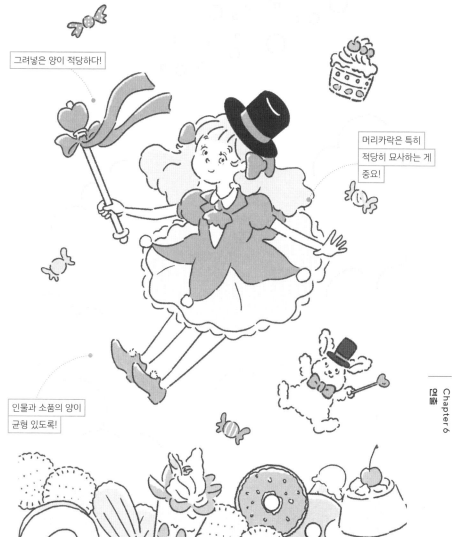

그려넣은 양이 적당하다!

머리카락은 특히
적당히 묘사하는 게
중요!

인물과 소품의 양이
균형 있도록!

미니멀한 디테일이 응축된 매력을 만든다

함께 사용하면 좋은
TIPS

| 30 | 빈틈 있는 선 → P094
| 50 | 선 생략 → P152

마구 그려넣는 방법과
정반대인 방법인데도
멋진 그림이 되네.

VARIATIONS

BEFORE

AFTER

EXAMPLE

디테일 생략

★ | 50 | 선 생략 → P152도 체크!

선과 디테일은 최소한으로 하고, 형태나 특징을 심플하게 보여준다

BEFORE

AFTER

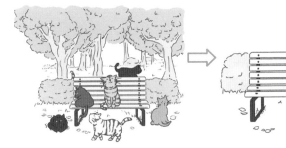

EXAMPLE

장면 생략

장면과 상황을 생략해서 전하고 싶은 매력을 심플하게 전달한다

198

많이 그려넣든 적게 그려넣든,
그리고 싶은 이미지에
맞는지가 중요하네.

BEFORE　　　　　　　AFTER

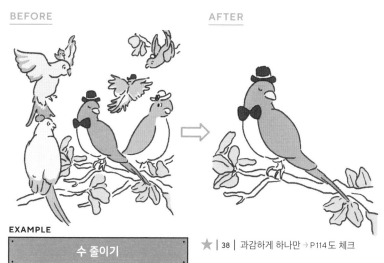

EXAMPLE

수 줄이기

★ | 38 | 과감하게 하나만 → P 114 도 체크

보여주고 싶은 모티브를 깔끔하게 하나로 줄여, 주인공 느낌을 강하게 뿜어낸다

BEFORE　　　　　　　AFTER

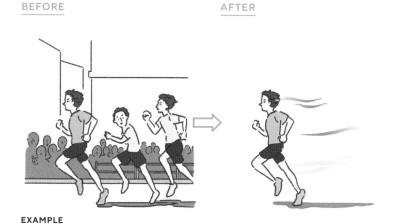

EXAMPLE

배경 생략

주인공 이외의 묘사를 줄여 배경의 주장을 억누른다

사랑스러운 캐릭터 디자인

인물에 애정을 얼마나 갖고 얼마만큼 깊이 있게 설정했는지에 따라 자세나 표정, 소품 디자인 등에 큰 차이가 나지. 이것이야말로 그림의 퀄리티와 직결되는 요인일세. 구체적인 설정이 많은 그림일수록 그 인물의 실존감이 높아진다네.

BAD

하루(16세)

내성적인 성격으로 취미는 독서

GOOD

좋아하는 작가 : 동화 작가 미야자와 겐지

한 가지에 몰두하는 타입!
1초라도 빨리 집에 가서
책을 읽고 싶어 함

할아버지 서재를 물려받음

달콤한 음식에 열광!
"당을 보충해야지"가
입버릇

설정이 많아지니 갑자기
이미지들이 떠오르네!

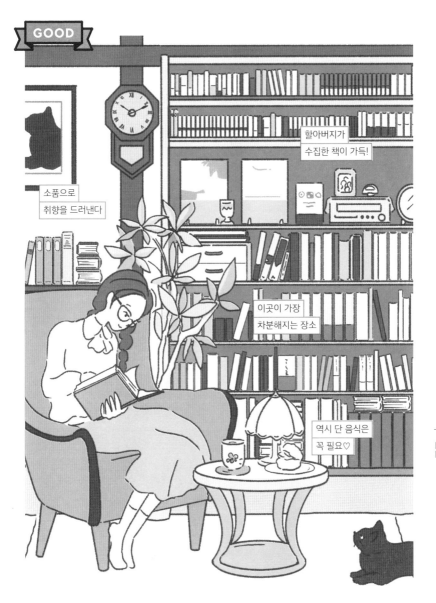

소품으로
취향을 드러낸다

할아버지가
수집한 책이 가득!

이곳이 가장
차분해지는 장소

역시 단 음식은
꼭 필요♡

깊고 치밀한 인물 설정이 사랑받는 캐릭터를 탄생시킨다

함께 사용하면 좋은
TIPS

45 | 갭 만들기 → P134
46 | 프랍 디자인의 힘 → P136

EXAMPLE

캐릭터 디자인 순서

1. 막연하게 떠오른 이미지를
종이에 그려본다

2. 호기심을 품고
질문을 많이 던진다

키는?

시력은 좋아?

체중은?

평소에는 뭘 해?

반려동물은 있니?

놀러 간다면
주로 어디에 가?

가족은 몇 명?

지금 최대 관심사는?

패션이나 소품 쇼핑은
어디에서 해?

누구에게도 지지 않는
특기는?

질문 → 대답을 해보면
애매했던 곳이 확실하게
보이기 시작하는구나!

3. 궁금한 점과 질문에 대답한다 ➡ **4. 구체적으로 그림에 대입한다** ➡

다음 페이지로

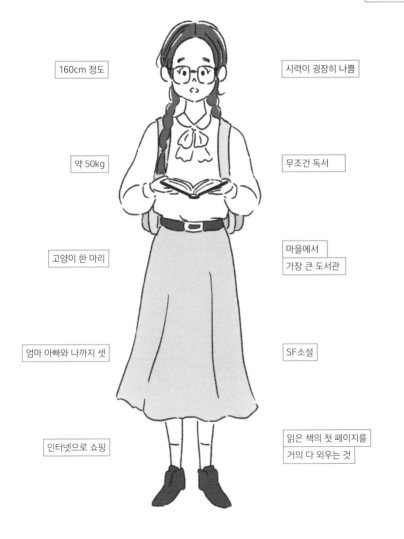

160cm 정도

약 50kg

고양이 한 마리

엄마 아빠와 나까지 셋

인터넷으로 쇼핑

시력이 굉장히 나쁨

무조건 독서

마을에서
가장 큰 도서관

SF소설

읽은 책의 첫 페이지를
거의 다 외우는 것

Chapter 6
요약

EXAMPLE

디자인에 반영

⇨ 5. 질문의 답을 보고 카테고리별로
디테일을 그려나간다

EXAMPLE

행동

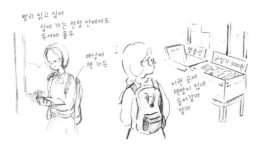

빨리 읽고 싶어
집에 가는 전철 안에서도
독서에 몰두

배낭에
책 가득

맨물리

권 일가 500원

이런 곳에
책방이 이네
들어가볼까
말까

EXAMPLE

소품

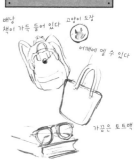

배낭
책이 가득 들어 있다 고양이 도장

어깨에 멜 수 있다

가끔은 토트백

EXAMPLE

환경

공부 책상

생활가 향상 방에 있음
근처 꽃집에서
부모님이 사 오심

독서용 좌식 책상

일본식 다다미방

EXAMPLE

포즈, 표정

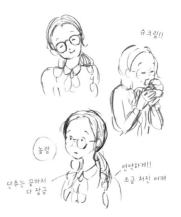

슈크림!!

놀람

단수는 끝까지
다 잠금

연약하게!!
조금 처진 어깨

점점 더 진짜 존재하는
친구같이 느껴진다!

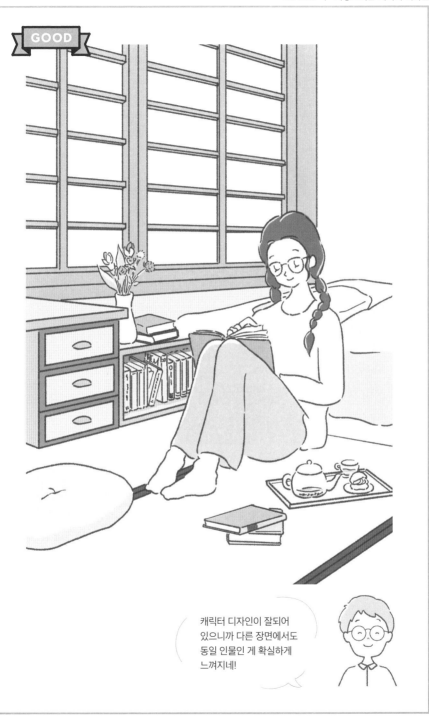

캐릭터 디자인이 잘되어
있으니까 다른 장면에서도
동일 인물인 게 확실하게
느껴지네!

Chapter **6**

연출

정리

> 좋은 부분은 부각하고 불필요한 부분은 생략한다.
> 모호함을 없애고 깊이를 준다.
> 연출이야말로 그림을 멋지게 만드는 가장 중요한 항목이지.

맺는말

6개 카테고리, 65개 팁으로 정리해봤는데요, '어디를 보여주고 싶은지' '누가 봤으면 좋겠는지' '어떤 인상을 남기고 싶은지' 등 그림 그리는 사람의 의지가 중요한 것이 많았네요.

맞아. 그리는 사람의 의지에 따라 판단 기준이 완전히 바뀌지. 그래서 서로 정반대로 설명하는 팁들도 있었지.

저는 그림을 그리는 입장인데, 평소에 얼마나 모호한 판단으로 그림을 그려왔는지를 잘 알게 되었어요! 이 책을 항상 가지고 다니면서 틈틈이 읽으면 정말 좋을 것 같아요.

그림이 잘 그려지지 않을 때일수록 잠시 멈추고 지금 그리고 있는 그림의 목적과 목표를 다시 확인해보게. 거창한 것이 아니라 '어디를 보여주고 싶은지' '누가 봤으면 좋겠는지' '어떤 인상을 남기고 싶은지' 같은 심플한 것을 확인해보는 거야. 그런 시행착오를 거듭할 때, 이 책이 조금이라도 도움이 된다면 기쁘겠네.

그런데요 교수님. 제가 지금 새로운 아이디어가 떠올랐는데요…

앗, 저도요~

세 사람의 연구는 계속됩니다

끝

イラスト映えBOOK

(Illust Bae Book: 6633-9)

© 2020 Keiichi Tamura. Mariko Yamaguchi.

Original Japanese edition published by SHOEISHA Co.,Ltd

Korean translation rights arranged with SHOEISHA Co.,Ltd.

in care of HonnoKizuna, Inc. through BC Agency.

Korean translation copyright © 2022 by Jigeumichaek.

이 책의 한국어판 저작권은 BC에이전시를 통해 저작권자와 독점계약을 맺은 지금이책에 있습니다.

저작권법에 의해 한국 내에서 보호를 받는 저작물이므로 무단전재와 복제를 금합니다.

그림이 확 달라지는 아이디어 65

쉽게 배우는 일러스트 비법

초판 1쇄 인쇄 2022년 6월 20일

초판 1쇄 발행 2022년 6월 30일

지은이 다무라 게이이치(dooo Inc.), 야마구치 마리코

옮긴이 강지은

펴낸이 최정이

펴낸곳 지금이책

주소 경기도 고양시 일산서구 킨텍스로 410

전화 070-8229-3755

팩스 0303-3130-3753

이메일 now_book@naver.com

블로그 blog.naver.com/now_book

인스타그램 nowbooks_pub

등록 제2015-000174호

ISBN 979-11-88554-60-7 (13650)

＊ 이 책의 내용을 무단 복제하는 것은 저작권법에 의해 금지되어 있습니다.

＊ 잘못되거나 파손된 책은 구입하신 서점에서 교환해드립니다.

＊ 책값은 뒤표지에 있습니다.